U0027664

# 膽小別看畫 IV

看穿人性陰暗與
畫作背後的複雜心機

新怖い絵

好評推薦

7

# 好評推薦

接連閱讀著這系列書籍的你，會開始享受這些畫作裡真正的恐懼：那些被描繪的人物都被剝奪了為自己做決定的權利，而描繪他們的藝術家則被令人無法喘息的時代和欲望支配著。藝術家們成為不受社會待見的兇手。

——藝術創作者 **許尹齡**

中野京子的筆鋒映照出名畫中恐懼與黑暗的樣貌，有肉體的殘酷、精神的折磨，以及讓人不忍正視的社會現實，是對人類情感、欲望和命運的惶惑。透過藝術呈現更顯得格外恐怖，卻又令人著迷。

——金門歷史民俗博物館館長、「不務正業的博物館吧」版主 **郭怡汝**

01.

〈破裂的脊柱〉——

芙烈達・卡蘿

*The Broken Column (Self-Portrait)* ———————— Frida Kahlo

date. | 1944 年　media. | 油彩・帆布　dimensions. | 40 cm✕30.7cm　location. | 墨西哥多洛
莉絲・奧爾梅多博物館

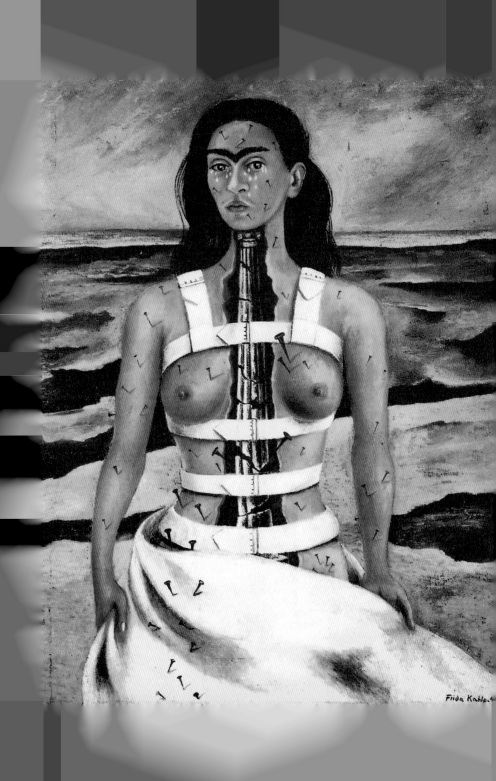

彷彿被毛刷掃過一樣的薄雲下，是一抹透澈明亮的藍色天空。遠處那條橫亙在天地之間的直線可是大海？

遠方的海浪好像朝向畫外推擠著大地，地殼的裂紋由遠至近越來越大，猶如放大的女主人上半身那道縱裂的傷口。再看看她體內那根被無情剜出暴露在外的紅黑色脊柱，也確實是裂痕無數。

但那真的是她的脊柱嗎？

貌似不是。細細看過之後，我們就能發現那並不是她的骨骼，而是一根上細下粗、具有古代風格的圓柱。她正把自己的頭如同一件裝飾品般，安放在這根精雕細琢的圓柱頂上。圓柱貫穿她的內臟，帶給她自己劇痛的同時，又像一股核心力量支撐著她的身體，防止她倒下。可這根圓柱已經傷痕累累，又能支撐她到何時呢？

另一個支撐她纖細脆弱身體的，就是那件帶有金屬釦的矯正衣了，她的胸部、腰部以及腹部都完全被束縛著。就是這樣一件帶給人極大不適及痛苦的、宛如刑具

般的東西，一旦卸下，她便無法站立，年輕豐滿的乳房，更顯出矯正衣的冷硬以及傷痕的慘烈。

彷彿即使身受這些痛楚仍顯不足一樣，她的上半身——臉上、身上以及雙手手腕上都被釘滿無數大大小小的釘子，這些釘子執拗地遍布她的全身，雖然她的下半身被一塊布遮掩著，讓人無法看見全貌。這個形象不禁讓人聯想到在受難地的山丘上受磔刑的耶穌，最後他就是這樣被釘在十字架上，身上蓋著一塊麻布。在這幅畫中也可見圓柱和矯正衣所形成的十字、釘子和布，難道她也是一位殉道者？

散亂的頭髮下面，是一張端正的臉龐，表情靜穆，兩道相連的粗黑眉毛彷彿展翅的烏鴉，隨時會從額頭上飛走，豐潤的唇上長著一層密密的汗毛。美麗的眼睛中流下一顆顆珍珠般的眼淚，但那些淚水並不是因肉體疼痛而引發的一般身體反應。她並不是因為憐憫自己而哭泣，也不是為了乞求他人的同情。

這位女子在這樣一種非人的苦痛中仍不失自尊，毅然忍受著命運加諸身上的一切，一種強烈的自我意識從畫中噴薄而出。

這幅畫就是有著這樣一股扣人心弦的力量。

這是墨西哥畫家芙烈達・卡蘿的自畫像。

芙烈達在四十七年的短暫生命中，留下了將近兩百幅作品，其中大部分都是她的自畫像。她在人生的後半期畫了許多像這幅作品一樣充滿血腥氣息、可以被稱為自畫像系列的作品。

有人曾經問她為什麼那麼愛畫自己，她是這樣回答的：「因為我一個人很孤單。」她在給別人的信中常不忘加一句「別忘記我啊」，這樣說雖然有些矯情，感覺像演戲，但也足見當時的她一定是處在一種極大的孤獨之中。

常有人嘲笑說自畫像的大量創作就像寫自傳體小說，因為「女人有著一種強烈的自戀意識」，「一旦受傷就會立刻呻吟」（不少女性藝術家的自我內心吐露，也的確讓男性心生怯意）。但芙烈達那些令人觸目驚心的自畫像，不僅把心靈問題肉體化，也不只是孤獨或者嫉妒帶來的痛苦、創作上的奮鬥、因人生不如意而產生的憂鬱等因素在肉體上的反射，她的那句「我只是在畫我自身的現實」，並不是騙人的。

那根布滿裂痕、像古代圓柱般的脊柱，與其說是繪畫的抽象表現手法，不如說是芙烈達真實的肉體寫照。

芙烈達生於一九〇七年，出生在墨西哥市郊外的一個普通家庭。家裡有一男四女共五個孩子，她排行第三。她的父親是有猶太血統的匈牙利人，母親是有印第安血統的墨西哥人，芙烈達是父親的掌上明珠。他們家經營一家照相館，生活並不富裕。

最初的考驗是在她六歲的時候。芙烈達罹患了小兒麻痺症，經過九個月與病魔的奮戰，最終她還是只能拖著一條腿走路。她因此備受欺侮，也休學了一年。好強的個性與那種孤獨感就此在她身上生根發芽。她右腿的萎縮是無法治癒的，為了遮掩不同粗細的雙腿，她在右腿上套了一雙又一雙的襪子。她開始經常穿墨西哥民族服裝，擅長用長裙掩飾腿部的殘疾。她充滿異國風情的服飾和極富魅力的容貌，為她在歐美獲得成功大大地加分。

說起芙烈達的魅力，她一生中吸引過很多男性，有過無數的戀人。

而她在與最初的一位戀人約會時，遭遇到她人生中的一場大災難，那年她十八

歲。一輛電車撞上了這對年輕情侶搭乘的公車，並把它壓扁了。後來她這樣描述了那場災禍：「那是一種很奇妙的衝擊感，遲鈍而緩慢。」當時一根折斷的座椅扶手，騰空穿過芙烈達的身體，就像「一把刺刀穿過一頭公牛的身體」，她的衣服像被海浪沖刷過般被剝得乾乾淨淨。

當時目擊這一切的戀人如此描述：「芙烈達全身赤裸⋯⋯當時車上有位拿著一袋金粉的油漆工人⋯⋯袋子裡的金粉因為被撞破而灑滿了芙烈達鮮血淋漓的全身。」

這是一副多麼讓人震撼的畫面啊！

灑滿金粉的赤裸身體，

現實是無比殘酷的。

根據當時芙烈達的病歷卡記載，她的脊椎有三處骨折，骨盆有三處、右腿多達十一處，另外腰椎、鎖骨也有骨折，還有右腳踝和左肩脫臼，腹部和陰道被穿透。

醫院最初把她歸類在無法救治的病人中，幸好最後還是替她做手術，並奇蹟般地生

還了。

或許是她的父母無法再承擔更龐大的醫療費用，一個月後她就出院了。因為她在出院前沒有做脊椎檢查，導致後來再次發病。

當時的芙烈達是名優秀的醫學院學生。她十四歲時就通過墨西哥教育機構中最高級別國立高中預科的入學考試，就讀五年制課程，當時兩千名學生中僅有三十五名女學生。如果沒有這場意外事故，畢業後她也許能成為醫生。然而昂貴的住院費用使一家人的經濟情況陷入窘境，她不得不退學。而那個戀人只看望過她一次，就再也沒有出現過。可憐的芙烈達就這樣困在家中被困於石膏固定下，終日無法動彈。

母親為了這個熱愛畫畫的女兒，在床的頂部吊起了一面大鏡子，並為她訂製可以躺著畫畫的畫具。我猜芙烈達那時每天就這樣盯著鏡子，一次又一次地問自己活著的理由——我為什麼生而為人？我將來會如何？我究竟該做些什麼？我的身體會變成什麼樣？我究竟是誰？我……

在偶爾沒有病痛折磨，不是痛苦到無法忍受的時候，她就讀書畫畫，面對自己的一切。她不厭其煩地畫著自己，畫著自己肉體和靈魂的苦痛。年輕生命的堅韌讓人驚異。在時好時壞的反覆中，她終於漸漸恢復了日常生活——「那個禿頭（指死

神）沒有抓到我」。

在發生事故的第二年，十九歲的芙烈達完成她的第一幅傑作——〈穿天鵝絨衣服的自畫像〉。這幅自畫像和她其他的作品不同，畫中的她有一種嫻靜嬌柔之態，因為她還執著地懷念著那個戀人，畫中暗藏著「回到美麗的我的身邊來吧」這樣的訊息。她把這幅畫與一封熱情洋溢的信一起寄給對方，然而卻毫無回音，有如石沉大海。

芙烈達退學之後，抱著病弱的身體，參加了支持墨西哥共產主義鬥爭的藝術家團體，正式走上了繪畫之路。

而這時的迪亞哥·里維拉（Diego Rivera）受文化教育部的委託，為了不會讀寫的民眾，全心投入公共建築物牆面描繪墨西哥歷史的運動中。芙烈達主動到里維拉的工作現場，拿出自己的畫作希望他能點評一二。情場老手里維拉在這個充滿魅力的年輕女孩面前評價說：「妳的畫非常有個性。」但芙烈達直截了當地回答：「我不需要這樣的恭維話，我要補貼家用。為了能自立生活，我把繪畫當成一份工作，所以請給我有價值的意見。」

里維拉對這個比她的畫更有個性的女孩心生讚歎，兩人不久就陷入愛河。之

畫中的芙烈達淚流滿面，但眼神直視前方，
堅定而充滿力量。

後，里維拉便與妻子離婚，與芙烈達正式結爲夫妻。那時這位名人丈夫四十三歲，身高一八〇公分，體重一五〇公斤；而年輕的妻子二十二歲，身高不滿一六〇公分，體重不到五十公斤。人們把這對夫妻稱爲「美女與野獸」。

第二年，兩人移居去了美國，不修邊幅的巨漢丈夫，和以墨西哥民族服裝裹身、穿戴美豔、皮膚微黑的年輕妻子，成了美國記者追逐的焦點。三年中，里維拉全心投身於工作，芙烈達的身體狀況也比較穩定，可以說是她最幸福的一段時間。

之後他們輾轉於舊金山、紐約，然而在底特律，芙烈達卻爲流產引發大出血而入院。屋漏偏逢連夜雨，里維拉因在紐約畫的壁畫中，把美國建國功臣和列寧畫在一起而備受爭議，夫妻兩人不得不因此返回祖國，在墨西哥城的新居兼畫室裡開始他們的新生活。

婚後第五年，是二十七歲的芙烈達人生中最糟糕的一年。她不但身體受創，接受了三次手術（闌尾炎、流產、摘除右腳關節），最痛苦的一件事，莫過於她發現曾說「愛對方勝過自己」的里維拉竟和她的親妹妹出軌了。對於里維拉之前的外遇，芙烈達一次又一次地選擇原諒，然而這一次實在是太過分了。這一年，她沒有創作任何一幅畫，但爲了減輕痛苦，酒癮卻越來越大。

不久之後，他倆就分居了。

她一個人旅行，原諒對方，

一起生活，然後再度分居

在這樣的輪迴中，芙烈達的身體裡好像有什麼東西汩汩往外湧出。她先後和托洛斯基（流亡的蘇聯革命家）、野口勇（日籍美國雕刻家）、尼古拉斯·姆朗（匈牙利籍美國攝影師）等人陷入愛河，雖然每一段戀情都很短暫。批評家們曾嘲諷芙烈達只不過是喜歡和名人交往，但換言之，是否也可以說她只是對凡夫俗子沒什麼興趣呢？也或者是她已預感到自己此生將盡，正在奮力燃燒自己？

與此同時，芙烈達以驚人的速度開始作畫。她不再做里維拉的陪襯，開始為了自己埋頭創作，獨立生活，只畫可以賣得出去的作品。她在實質意義上賣出的第一幅作品，也是在這個時期。好萊塢的著名演員兼繪畫收藏家愛德華·G·羅賓遜，一下子買了四幅芙烈達的作品。之後她在紐約開了個人畫展，巴黎的羅浮宮博物館收藏她的《畫框》，墨西哥畫展中大部分展出的也都是她的作品，畢卡索還送給她一對象徵手掌的耳環作為禮物（她隨即就把這對耳環畫進了她的自畫像中）。她終於

不再是里維拉的妻子，而是以芙烈達‧卡蘿的身分名利雙收。

芙烈達三十二歲時與里維拉離婚，然而一年以後，這對男女不知為何又復婚了（真的是緣分好深）。雖然兩人也算在一起相伴到了最後，可這次婚姻可說是處於半分居狀態，里維拉的出軌已眾所周知。（難道芙烈達已經死心？）當時里維拉把資金和精力，都投注在阿納瓦卡依博物館的建設中，芙烈達也在墨西哥文化研討會以及文化教育部繪畫雕刻學校等國家機關任職。可惜她的健康在幾年前就開始亮起紅燈，勉強支撐到三十七歲的脊椎終於讓她連坐也坐不了了。整形外科醫生讓她穿上了鋼板矯正衣，並囑咐她務必躺在床上靜養，這幅〈破裂的脊柱〉就是那時的作品（「我不是病了，只是壞了」）。

在畫中，芙烈達第一次確定了她獨有的特徵——粗粗的連眉和薄薄的唇髭。據說愛說笑的她在晚年常開玩笑說：「好了，到了我該刮鬍子的時間了。」

之後的十年對芙烈達來說，是與病痛抗爭的一段艱辛歲月。經過了兩次大型骨移植手術後，她又發生重度感染，最後不得不切除壞疽的腳趾（「為什麼需要腳呢？我明明擁有可以飛翔的雙翅」）。她靠酒精和藥物來緩解痛苦，依然持續繪畫，甚至還在自家舉辦宴會，盛裝出現在眾人面前，跟大家說笑嬉鬧。任誰都不得

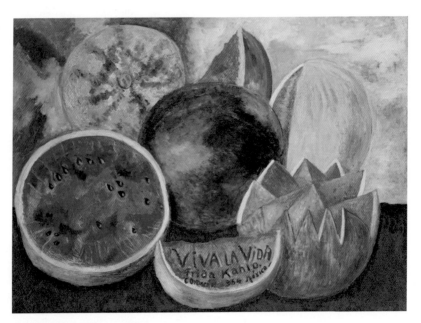

芙烈達·卡蘿，〈西瓜〉，1954年。

不讚歡芙烈達旺盛的活力及這份活力的根源——強烈的自尊。

芙烈達的自畫像大放異彩，甚至連她所畫的最愛的里維拉像，也完全無法與之媲美。就像有些老人喜歡不厭其煩地向人細數自己的病歷一樣，她也是永不厭倦地畫著自己病痛纏身的肉體。但這兩者間有著本質上的不同，那就是他們所表達的個人問題是否具有普遍性。雖然芙烈達的作品反映的內容消極負面，但卻能把她的活力傳達給觀賞者。

很多人都說芙烈達有著強烈的自我表現欲，的確如此，因為不這樣她就無法立足於世，不這樣她就無法生存下去。

畫著，一直畫下去。

站著，一直站下去；

為了把所畫的作品提升到藝術水準，這樣的一種自我表現究竟又有何不可呢？

她的絕筆之作並不是她的自畫像，而是一幅關於西瓜的作品。畫中有渾圓的、

橢欖球形的西瓜；有墨綠色、淺綠色以及黑色豎紋外皮的西瓜；有切成一半的，月牙形的，還有周邊爲鋸齒形的西瓜。白色的內皮包裹著鮮豔欲滴的紅色果肉，黑色的西瓜籽裝飾般地散落其中，看上去眞是無比誘人。

在任何一個文化界裡，水果都象徵著「豐饒」。畫中不同顏色形狀的西瓜堆放在一起，讓觀賞者更感受到那種豐收之意。在畫面最前方的西瓜上，和芙烈達的署名寫在一起的是「ViVA LA ViDA」這幾個字母，它們在西班牙語中是「人生萬歲」、「生活眞棒」的意思。據說這幾個字是在她去世的前一週加上去的。這算是她一生的總結嗎？

芙烈達的一生，都在與肉體和精神無休止地痛苦奮戰，晚年即便臥床不起，但身爲藝術家，她依然留下大量令自己滿意的作品。作爲一個女人，她全心全意地愛過，也被愛過。她的生命雖然短暫卻無比豐盛，眞是精彩的一生。

芙烈達就是這樣肯定自己的一切，然後安靜地離開了這個世界。

芙烈達・卡蘿（1907-1954）

她希望自己死後被火葬。「活著時已經躺著度過了那麼長的時間，我可不願再躺著被埋葬。」——真是一個非常「芙烈達式」的遺願。

她的出生地被稱為「藍屋」，現在已成為芙烈達・卡蘿美術館。

02.

〈拾穗〉——米勒

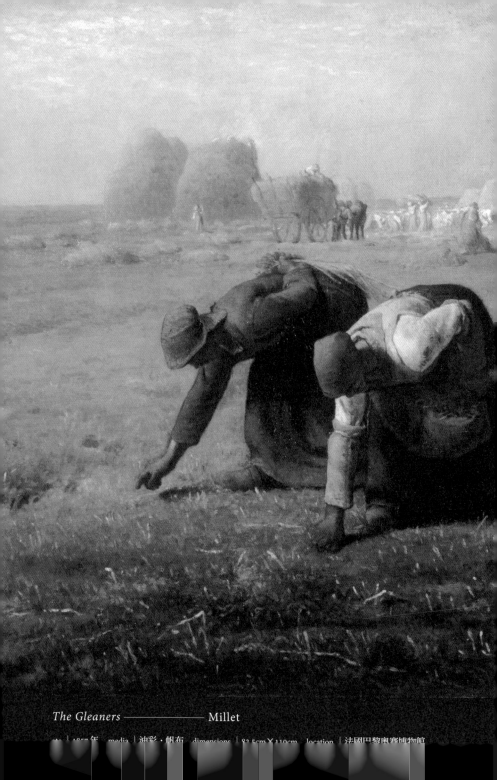

*The Gleaners* —————— Millet

date｜1857 年　media｜油彩‧帆布　dimensions｜83.5cm×110cm　location｜法國巴黎奧賽博物館

從巴黎往南大約五十公里處，在廣袤的楓丹白露森林旁，有一個叫巴比松的小村莊。自十九世紀中葉以來，各地畫家陸續聚集於此，漸漸形成一個藝術聯合體，那就是「巴比松畫派」。這裡所說的「派」，並不是流派的意思，因為他們每個人的畫風以及作畫態度完全不同，在這裡也是來去自由（有點類似日本的陶藝村）。

米勒三十五歲時攜妻帶子從巴黎遷居於此。那時的他已經不企望藝術上的成功，他厭倦了都市生活，也厭煩為生活而畫大量幾近色情的裸體女人畫像。與其在巴黎的貧困中掙扎，不如到鄉村，因為米勒原本就出生在諾曼第的農民家庭，比任何人都更瞭解農民的生活。

他就這樣「回到」了鄉村，而當時鄉村田園畫也正悄然興起。

那時在主流畫壇中，熱烈奔放的浪漫主義畫派蓬勃地發展著，挑戰著學院派傳統的新古典主義畫派。另一方面，隨著繪畫鑒賞家以及購買者的增加，對於無須特別具有高深教養、簡明易懂的寫實主義作品的需求也越來越大。而且，隨著城市現

代化和產業化的發展，人們越來越覺得「自然」能夠療癒心靈，鄉村生活才是真正的理想故鄉，這種想法更勾起了人們對鄉村田園畫的興趣。

在這種社會變革的背景下，巴比松派的畫家們創造了許多關於鄉村田園風景、家畜、農民以及日常生活的作品，以此勉強度日。

畫田園畫——順帶一提，罐裝繪畫顏料那時才剛剛出現，也不普及，直接在戶外作畫也是在印象派時代之後的事了。那時米勒總是抱著他的素描本在外面走來走去，把各種景象速寫帶回家，然後再在朝北那間改造為畫室的昏暗小屋中完成作品。當然還要讓模特兒擺好姿勢，進行精心構圖。而且，米勒筆下陽光的微妙變化，也不像莫內一樣能夠現場捕捉，而需要憑藉記憶重新建構。

〈拾穗〉就是以這種方式完成的一幅作品。

那時米勒已在巴比松村住了八年，有了自己的粉絲以及欣賞他的畫商，生活漸漸變得寬裕，他對自己的創作又恢復了信心，完成了這幅最傑出的作品。

畫面中土地占了七成空間，帶著一種厚重感延伸開來。這幅畫和〈晚鐘〉一樣，明暗對比非常強烈。沐浴在傍晚柔和夕陽下的豐饒遠景，以及身影濃烈的貧寒近景；堆積如山的麥垛遠景，以及畫面右側好不容易才拾取到的幾束麥穗近景；瀰

漫著乾草沁人心脾香味的遠景，以及散發著一股泥土腥味的土地近景；眾人熱鬧非凡的豐收遠景，以及三個農婦彎腰默默撿拾麥穗的近景……

但這三位主角的存在感卻是不容懷疑的。她們就在此地實實在在地生活著，單調嚴酷的工作鍛鍊出粗壯的腰，雙手粗大且皮膚龜裂。

她們彷彿已經超越了巴比松村時代的農婦，好像充滿力量的古代雕像般被賦予永恆的生命。

輕描淡寫之中足見米勒舉重若輕的功力。畫面構成無庸置疑，人物的動作和配置也非常完美。佝僂著身體前進的兩人幾乎重複著同樣的動作，而另一個農婦應該是稍事休息伸展了下半身後，再次低下頭前傾。整體配色可以說是單調的，只有披在她們身上的紅布與藍布讓人印象深刻（這個細節讓人不禁聯想到聖母瑪利亞披在身上的紅藍衣物）。

難道她們是被孤立的一群人嗎？

但為什麼這三個人不和後景中的眾人一起工作呢？

因為工作的緣故，農婦的腰變得粗壯，雙手粗大且皮膚龜裂。

情況應該是大致如此吧。廣義的麥田和她們沒有絲毫關係，沒有人雇用她們，她們只是自己走進收割後的麥田，撿拾一些別人剩下的糧食。也有可能她們是被排擠，如果有人對她們說「不准進去，不許撿」，她們也只能遵從。她們這樣撿拾麥穗應該是得到地主准許的，但也只不過是在白天別人收割後到日落前這段極其短暫的時間之內，所以時間緊迫。

關於拾穗，在《聖經・舊約》的〈利未記〉和〈申命記〉中都有這樣的記載：

「在田地裡收割穀物時，不能盡數收取，不能盡數拾盡，請把那些留給貧苦之人、孤兒和寡婦。」

這種「布施的精神」，反過來說也是一種「窮人的權利」，即使到了近代仍在延續。不過對於窮鄉僻壤，比如像米勒生長的諾曼第那樣的苦寒之地，這還是一種極少見的風俗習慣。

所以，當看到農村中那些最下層的寡婦（或是丈夫病倒的妻子們）撿拾麥穗的樣子，米勒深感震撼。他原本就是一個虔誠的基督徒，《聖經》片刻不離手，他所畫的〈播種者〉就是由《聖經》而來（種子代表神之語）。

米勒的畫之所以被大眾所接受，是因為他的畫作不僅具有說服力，還包含著一

種信仰。米勒雖然是天主教徒，但他畫作的複製品遠播到非天主教國家，被不同信仰的人掛在家中牆上。他的畫中包含了努力生存的艱辛，對於神（不論是基督、佛祖還是上天）讓人們存活於世的感謝──這種情愫很容易引起人們的共鳴。

然而，在與米勒同時代的人中，就是有人害怕這幅畫，不但害怕而且厭惡。

當時的歐洲正處在動盪之中。

「一個幽靈，共產主義的幽靈，在歐洲大陸徘徊。為了對這個幽靈進行神聖的圍剿，舊歐洲的一切勢力──教皇和沙皇、梅特涅[1]和基佐[2]、法國的激進派和德國的員警，全都聯合起來了。」

這是著名的《共產黨宣言》中的開場白。結語的那句「全世界的無產者，聯合起來！」更是膾炙人口。

《共產黨宣言》發表於一八四八年，是米勒創作〈拾穗〉的九年前。到作畫之

編註1：Klemens von Metternich，1773-1859，十九世紀著名的奧地利外交家。反對一切民族主義、自由主義和革命運動，運用出色外交手段幫助反法同盟對抗拿破崙。

編註2：François Pierre Guillaume Guizot，1787-1874，曾任法國首相。

時，《共產黨宣言》的影響已越來越大。上流階層的人們對於「下層的勞動者」那種不知天高地厚的慾望，團結在一起準備跨越從出生時就決定好的、必然且永久的「出身」的決心，還有下層人民對於上流階層神聖領域的侵犯，都感到擔心害怕並且憤怒。不管在文學還是繪畫領域，只要一看到這種苗頭，他們便立即把它在萌芽時就先掐死。

不過，偏偏就有藉由藝術來鬥爭的畫家，例如比米勒小五歲的庫爾貝，就是其中之一。他贊同階級社會的解體，在畫中畫盡了最下層勞動者們的悲慘生活。他筆下那些真實的畫面撼動人們的內心，他不斷挖掘事實真相，並且堅信

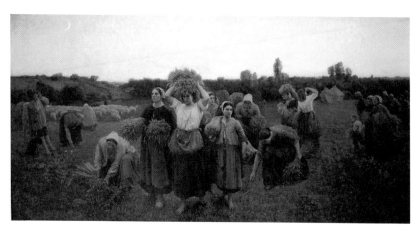

朱爾-布雷東，〈拾穗歸來的婦人〉，1859年。

社會變革是唯一的出路（數年後，他成為政治犯，不得不流亡他鄉），那倒真是誤會了。

很多人以為米勒的農民畫像也是宣揚和庫爾貝一樣的立場，那倒真是誤會了。

米勒所畫的農民，是真正意義上那種土裡土氣的農民。

當時很多畫家都以拾穗為主題作過畫，但都是為了美化《聖經》中的世界，並不是真的關心農民生活。觀畫者如果不做太多聯想，比如田間勞動辛苦之類的事，也許能更輕鬆地欣賞作品。學院派畫家朱爾－布雷東所畫的〈拾穗歸來的婦人〉，不但在官方畫展上獲得了一等獎，還被拿破崙三世購買。畫中的女性年輕健康，赤腳走在地上（這是多麼不現實的一點），她們撿拾到的麥子和穗子極其飽滿。

但是米勒的畫就沒有受到這樣的待遇。〈拾穗〉一發表就遭到了保守派的猛烈抨擊——「這三個女人抱有狂妄的意圖，她們擺著和貧困三女神同樣的姿勢」，「簡直是威脅秩序的兇殘野獸」，諸如此類的批評。詩人波特萊爾[3]對米勒就是這樣厭惡至極，他曾說過：「收割也好，還有播種、餵母牛吃草、幫動物剃毛時，他們看起來好像總是在說：『那些被奪去財富的可憐人啊，我們將會占領世上所有的財富！』（中略）這些小賤民在那種單調的醜陋中，都有一種哲學的憂鬱、拉斐爾式的傲慢。」

編註3：Charles Pierre Baudelaire，1821-1867，法國十九世紀最著名的現代派詩人，代表作有《惡之華》。

不管具有怎樣的意識形態，這個世界依舊是去蕪存菁的。所以，庫爾貝留下了，米勒留下了，還有那個討厭米勒的波特萊爾也留下了。

尚·法蘭斯瓦·米勒（1814-1875）

米勒在日本也享有很高的人氣。

山梨縣立美術館收藏有他的作品，另外岩波書店的標誌，就是他的〈播種者〉。

03.

〈鞦韆〉

福拉哥納爾

*The Swing* ———————— Fragonard

date. | 1767 年　media. | 油彩・帆布　dimensions. | 81cm×64.2cm　location. | 英國倫敦華萊士收藏館

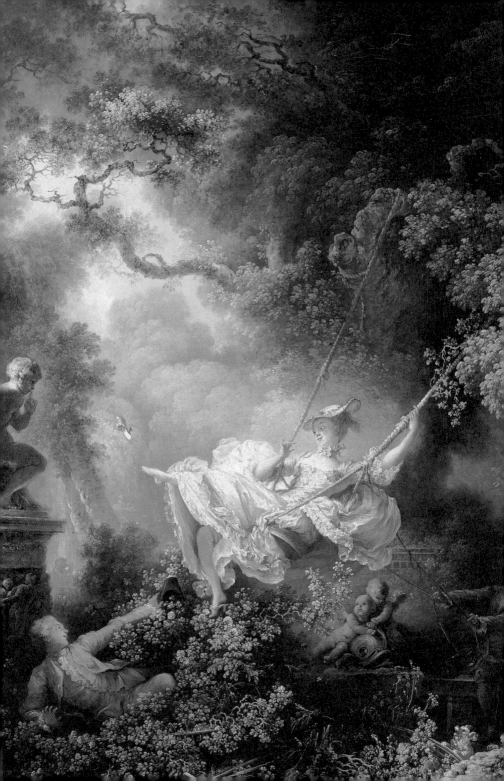

據說鞦韆的發源地是在西元前十九世紀初的印度，但也有人說其實可以追溯到遠古的希臘神話中。月亮女神阿提米絲（在羅馬她的名字是戴安娜）為了保證五穀豐登，把少女吊在樹上，讓她們的屍體在樹上搖來搖去。這是一個駭人聽聞的起源之說，不管是否真有其事。

自古以來，**鞦韆一直是屬於女性的玩具。**

雖然福拉哥納爾的這幅代表作〈鞦韆〉不會給人這樣可怕淒慘的印象，不過這幅畫中卻包含著另一種形式的恐怖。畫中左邊的邱比特石像意味深長地把手指放在嘴邊，彷彿在對著畫外人說：「噓，現在這裡發生的一切可要保密啊。」

那麼，這裡究竟發生了什麼事呢？

深山幽谷般的偌大庭院，從這裡足見擅長風景畫的福拉哥納爾的功力。鬱鬱蔥蔥的大樹，隨風波動起伏的枝枒，攀爬著的常春藤，從樹枝縫隙中灑落下如夢似幻的點點陽光，還有那些葉子和花朵無不被畫得精美絕倫。鞦韆的繩子被牢固地綁在

長著一個奇形怪狀樹疙瘩的大樹樹枝上，鞦韆坐墊上包著紅色絲絨，坐上去一定很舒服。

坐在鞦韆上的是一個年輕女子，她的臉、手肘和胸部雪白，無法判斷她是出生後就沒有曬過太陽，還是因為畫著當時那種厚厚的濃妝。她頭上俏皮地戴著一頂最新款式的扁平帽子，脖子上的寶石和緞帶互相映襯，袖子上裝飾著精緻的蕾絲花邊，在風中翻飛著的粉色緞子長裙襯得她美豔照人。畫中的她正把一隻高跟鞋踢飛向空中。據說這種看似很容易掉的鞋子正是因為好穿脫才流行起來。

她睜大雙眼看著那個藏在下面樹叢中的年輕男子。這是一個打扮時髦的男人，他胸前插著一朵玫瑰，假髮上灑滿當時專門用於美髮的粉末。他比女子更專雙眼圓睜，好像處於無比興奮之中。也難怪他這樣，他正目不斜視地盯著女子的裙內，她應該是沒有穿內褲吧。他的興奮之態，更點燃了被窺視女子高漲的情緒。

他倆的興致就像來回擺動著的鞦韆，帶著些許情色意味，從一開始的小擺動，幅度漸漸變大，直至達到高潮，最後爆發（拉威爾的芭蕾舞曲《波麗露》跟鞦韆的律動就很相似）。

畫中的這對男女是真心相愛的嗎？畫的中央下方有一個石像，上面刻著和海豚

依偎在一起的兩個邱比特。邱比特是愛神，而海豚常常和從大海的泡沫中出生的維納斯畫在一起。無庸贅述，維納斯是美和愛欲之神。

如果僅是如此，那麼這只不過是這對戀人之間一場帶有挑逗意味的嬉戲而已，然而這裡面還有一個人，就是畫面右下方樹蔭下那個拚命賣力搖著鞦韆，幾乎沒有什麼存在感的老男人。他是僕人嗎？真是那樣的話，這幅畫就毫無精妙可言了。這對戀人克制壓抑著的興奮，就是因為這個人，因為他近在咫尺卻毫無察覺，才點燃了他們的興奮點。

### 這個人其實就是女子的丈夫。

最初構思這幅畫的是路易十五宮廷裡的朝臣桑・朱利安男爵。這位大人一開始是希望歷史畫家朵楊能為他構思這樣一幅畫──「一位女子坐在鞦韆上，教士推著鞦韆，而自己躲在一邊看著這一切」，鞦韆上的女子自然就是他的情人。正派嚴肅的朵楊當然不會接受這樣一個輕薄題材的訂購。於是不得已，他去找了福拉哥納

少女不經意甩出的鞋子，飛向畫面左側食指指著準嘴唇的邱比特雕像，暗喻明目張膽的勾引與不可言說的祕密。

爾。現在看來，他這個選擇是正確的。

福拉哥納爾是很受女性歡迎的布雪[4]的弟子，他擅長畫情色畫，對外界的評論完全不在乎。他對這個構思非常感興趣，甚至更進一步提出把教士換成女子的丈夫會更有意思，他要把它畫成一幅充滿魅力的作品。能把不雅的主題畫得優雅正是福拉哥納爾的高明之處。（不知是否因為這個原因，迪士尼的《冰雪奇緣》就借用了這個畫面，讓人不禁莞爾[5]。）

這幅名為〈鞦韆〉的作品，誕生於十八世紀六〇年代末。那時離大革命還有二十年，正處於洛可可的成熟期，當時只有少數特權階級獨霸著財富和地位，陶醉在屬於他們的繁華春日之中。這些人整日只是忙著自己的戀愛遊戲，絲毫不關心為了餵養他們的平民百姓，是如何在饑困中苟延殘喘。老奸巨猾的政治家德塔列朗[6]後來回憶說：「只有出生在革命前的人，才知道什麼是真正甜美的人生。」那段歲月對於他們來說真是太美好了。與後來浪漫主義那種無關心靈和肉體、令人費解的愛情方式不同，洛可可時代的戀愛是身心合一的。

對於那些幸福的宮廷人士來說，唯一讓他們鬱悶的就是婚姻生活了，因為他們的婚姻只是為了守護門第家世，對方必須是和自己同樣階層的人。和以前日本那種

---

編註4：François Boucher，1703-1770，18世紀法國畫家，洛可可風格的代表人物。曾在路易十五宮廷中擔任首席畫師。

編註5：電影中，安娜公主在皇宮畫廊裡唱歌跳躍時，有幅掛在牆上的畫，原型即是〈鞦韆〉。

編註6：Charles Maurice de Talleyrand-Périgord，1754-1838，曾在連續六屆法國政府中，擔任外交部長、外交大臣、總理大臣。他圓滑機警，老謀深算，權變多詐。有人稱他是愛國者，但更多人把他視為危險的陰謀家和叛變者。

只要丈夫家族是正統的，老婆的肚子只是借來生孩子的想法不同，他們是只有正室生的孩子才能繼承家業，頑固遵守著不管是多麼喜歡的愛妾所生的子嗣都不能做後繼者的規矩。所以貴族和富人們為了保護自己女兒的貞操，在她們青春期時就把女兒送進修道院，等她們到了十四、五歲可以嫁人的年紀，就把她們嫁給年長許多的男性。

毫無疑問，她們最大的職責就是生下男嬰，所以那些夫婦幾乎不存在什麼愛情。

到了後來，如果有誰是真心愛自己的妻子或丈夫，反而會被人嘲笑不夠風雅，當時歐洲的情況大致都是這樣。而法國與其他國家的分歧點就在於此。

在法國生下繼承人，完成自己的使命之後，是被允許和其他人發生戀愛關係獲取歡愉的。默許男人有外遇在全世界都一樣（？），但在當時法國女子的出軌（只要不是公開的）一般不會有人去追究，因為老公也是睜一隻眼閉一隻眼，如果嫉妒反而會被看作無趣之人。

〈鞦韆〉中的這位丈夫，說不定已經發現了這一切，但如果被周遭的人知道他

欣喜若狂的男子望向女子的裙底，並伸出充滿性暗示的手臂。

已經知曉一切反而更糟。別人的老婆出軌與自己無關，但如果換作自己的妻子，即使兩人並沒有愛情，內心也總是無法保持平靜坦然。

一邊期待著成為別人老婆的情人，並允許自己的妻子也和別人相愛，另一方面卻還是忍不住擔心自己的妻子和隔壁鄰居有染。

法國式的處理方式就是這樣奇特，他們對於別人的情事絕口不提，但對被戴了綠帽子的丈夫卻無法保持尊重的態度。這真是一個令男人煩惱的問題。

當時，「歐洲最有名的被戴綠帽子的丈夫」就是德·蒂奧勒了。

出生於富貴之家的他，與才色兼備的妻子讓娜育有一子一女。在旁人看來，他的人生真是讓人豔羨不已。他的兒子夭折了，但妻子尚年輕，還能再懷孕，可是在讓娜那美麗端莊的臉龐下，其實隱藏著巨大的野心。她在家裡舉辦沙龍，邀請那些文化名流以提高自己的知名度，並且每晚舉辦宴會以獵豔。

有一天，讓娜突然對德·蒂奧勒提出分手。她說：「我要去做國王路易十五的

在先生前方有隻小狗，代表著忠誠。牠朝女士鞦韆的方向吠叫以示警告，但先生卻沒聽見。

寵妃了，真是對不起你了。」

天主教是不允許離婚的，所以身為德‧蒂奧勒妻子的讓娜住進了凡爾賽宮，成了皇帝的寵妃。所謂的寵妃，是與皇帝眾多的情人經過激烈的鬥爭後被選拔出來的唯一人選，也可以說是一個職位，有薪水也有養老金，是宮廷華麗一面的代表性存在，甚至擁有凌駕於王妃之上的權力。外國的大使以及各種請願者，都會帶著禮物繞過王妃的房間到她那裡拜會。

德‧蒂奧勒得知自己的妻子被皇帝授予蓬帕杜的領土，並獲得了「蓬帕杜侯爵夫人」的稱號後，感到顏面盡失，不能再佯裝毫不知情了。國王路易十五對這樣公然搶奪別人妻子的做法，畢竟還是心中有愧的，於是想讓德‧蒂奧勒派往國外擔任大使，但德‧蒂奧勒就是倔強地不肯離開巴黎。據說他自此一生憎恨他的妻子，並到處尋花問柳。

這就是所謂的愛之深恨之切吧。

在《聖經‧舊約》中，大衛王為了把人妻拔示巴據為己有，把她的丈夫送去了戰場，其實也就等於間接殺死了他。但法國國王並沒有做這種事，他只是置之不理。反正婚姻裡沒有真正的愛情，大家都承認他和寵妃才是真心相愛的情侶。對女

人來說，這眞是一種不錯的文化，所以那個時代才被稱作「女性的時代」吧。（出

軌也算文化嗎？）

法國大革命以後，洛可可藝術因爲它的女性氣質和軟弱漸漸被人們所厭棄，像

福拉哥納爾畫的那些作品，也因爲不具深意而被全盤否定，但有趣的是那種輕浮的

戀愛方式卻被默許並一直持續著。歷代的法國國王因爲喜歡女人成了他們的人氣得

分點，甚至直到現在，當那位Ｍ總統被報導有私生子時，人民也是寬容以待，不但

如此，還因爲他以如此垂暮之年仍能生育子嗣而爲大眾所稱讚。從這個意義上來

說，也許靴轎的那個時代並未結束。

在這裡，我想向日本的男性提出一個問題：你不覺得法國文化很恐怖嗎？

尚・奧諾雷・福拉哥納爾（1732-1806）

他的不幸，是他出生的時間實在是太晚了。當他剛剛如魚得水之時，法國大革

命就爆發了，洛可可藝術被新古典主義所顛覆，所以他只好在貧困中度過晚年。

04.

〈世間光榮的完結〉 ── 巴爾蒂斯·雷亞爾

*Finis Gloriae Mundi* ──────────── Valdés Leal

date. │ 1670-1672年　media. │油彩·帆布　dimensions. │ 220cm✕216cm　location. │
西班牙塞維利亞聖慈善醫院

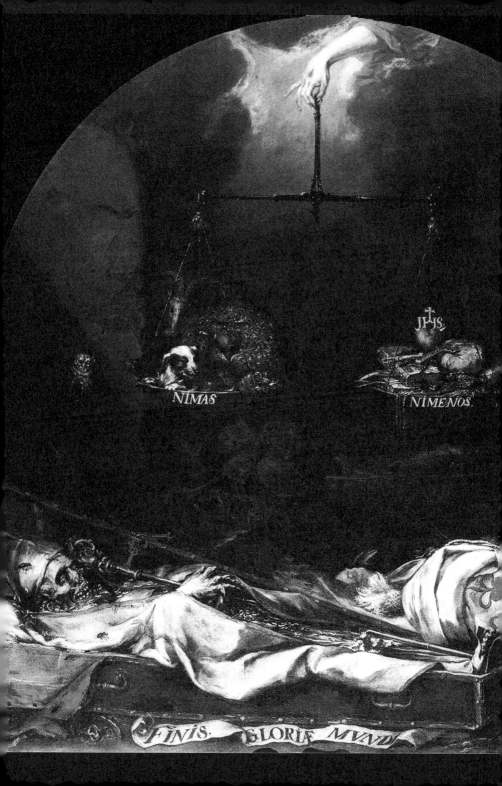

這幅畫貫穿著一種令人戰慄的真實感，甚至曾有人評論說讓人感到「飄浮著一股腐臭味」。

這位畫家沒有選擇美好的事物，而願意接近真相，用畫筆毫不留情地把人死後的三個階段——剛死不久、腐爛、化為白骨，一一展現在我們眼前。

十七世紀七〇年代的西班牙正處於衰落時期。在塞維利亞聖慈善醫院療養院內，附設教堂正面入口處的牆壁上，掛著巴洛克畫家巴爾蒂斯·雷亞爾的親筆之作。

這個療養院是由信徒會（天主教信徒自發組建的社會慈善團體）經營管理，他們對貧困者以及路倒者施以援手，給予沒有親人的病人治療，還對被判處死刑的罪犯進行埋葬。

這個機構始於十五世紀，但裡面這個附設的教堂還很新，信徒會負責人米格爾·德·馬納拉一手包辦全部的內部裝修，包括十一幅繪畫作品的主題選定和安放場所的設置。他除了起用當時很受歡迎的畫家牟利[7]以外，還選用了巴爾德斯·雷亞爾。

這幅畫作就是當時盛行一時的「虛空派」（表現人生虛無的寓意畫）作品，它

編註7：Bartolomé Esteban Murillo, 1618-1682，十七世紀藝術界巨匠之一，生前榮獲過塞維利亞大教堂主教授予的「當代最高的榮譽冠冕」，因此被尊稱為「西班牙的聖母畫家」。

並非抽象畫死或隱含他意，而是以生動具體的畫面來否定現世所有的榮耀繁華，透過天平來救贖死後人的靈魂。人最終都將走向死亡，死後就是如此慢慢腐爛，所以「請記住你終有一死」──把這樣一幅充滿真實感的繪畫作品放在將死之人的可見之處。這種藝術感覺和讓我們無法企及的信仰的高度，遠遠超越了現代人的理解。

──昏暗的地下墓地。

在左手邊的臺階上，矗立著一隻象徵夜晚和睡眠的貓頭鷹，牠正用銳利的雙眼盯著畫作外。畫面下方的卷紙上，寫著拉丁語「FINIS GLORIAE MVNDI」（世間光榮的完結），即這幅畫的標題。

在畫的上方瀰漫著一片不屬於此世的亮光，一個穿著鮮紅衣服的人正伸出美麗的手，在他的手背上能清楚看到聖痕，他應該就是被處磔刑的基督耶穌了。從他的手腕上垂下一個天平，上面堆放著許多東西。

左邊的秤上標示著「NIMAS（＝no more，不更多）」，放著代表「七宗罪」的

動物──孔雀（傲慢）、山羊（物欲）、蝙蝠（嫉妒）、狗（憤怒）、豬（貪食）、猴子（色欲）、樹懶（怠惰）。秤的下面堆積著骷髏和碎骨。

右邊的秤上標示著「NIMENOS（＝no less，不更少）」，有寫著耶穌會圖案文字的鮮紅心臟、釘著釘子的十字架、祈禱書、祈禱念珠、麵包以及苦行者所用的衣服、鞭子和鎖鏈。它的下面是一具骸骨。

兩者的重量相差無幾，天平保持著水平。與死亡一起到來的就是對生前行為的審判，不算少的惡行和並不算多的美德在那一刻保持了平衡，至於下一個瞬間是飛向天堂還是落入地獄，就看天平會傾向哪一邊了吧。

非基督徒對於畫面下方兩具屍體的表現手法，會覺得很恐怖吧。

距離我們比較近的那個貼著紅色皮革的棺木中（皮革將近一半已成剝落狀）躺著一位主教。他頭戴主教頭冠，手拿主教手杖。他應該已經過世許久，他的臉和手

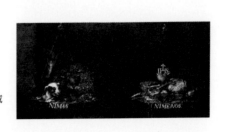

天平兩端分別代表死者的惡行與美德，會到天堂或地獄，就看天平傾向哪邊。

像棺木上的皮革一樣開始剝落，露出裡面的骨頭。他的內臟也已腐爛，想必散發著一股惡臭吧，屍體上爬滿了以腐爛動物屍體為生的蛆蟲，更顯得淒慘無比。

在旁邊那個黑色棺木中的男子彷彿沉睡了一般，外表看來並沒有太大變化，但依然讓人不禁聯想到他變成主教大人那樣，也是流光瞬息之事，到最後也只不過是枯骨一堆。在這個剛剛過世不久的男子的左肩上蓋著一塊繡著十字軍騎士團徽章的布。

主教和騎士，他們生前都是被眾人謳歌、享盡「此世榮光」的掌權者及社會菁英，但他們死後和所有平民百姓一樣，皆成為蛆蟲口中的大餐，在腐臭中慢慢消亡。沒有比死神更公平的平等主義者了。

其實還有另一幅畫與這幅是一對，就掛在它對面的牆上，也是巴爾德斯・雷亞爾所畫的虛空派作品，名為〈轉瞬之間〉。

畫中一具拿著大鐮刀、抱著棺木的骷髏站在地球儀上，用手熄滅了蠟燭。那根蠟燭上面用拉丁語寫著「IN ICTV OCULI」〈轉瞬之間〉，意為死亡就是一眨眼之間的事。地上、桌上放滿了書本、盔甲、教皇皇冠、王冠以及勳章之類的東西。兩幅畫相互映襯。

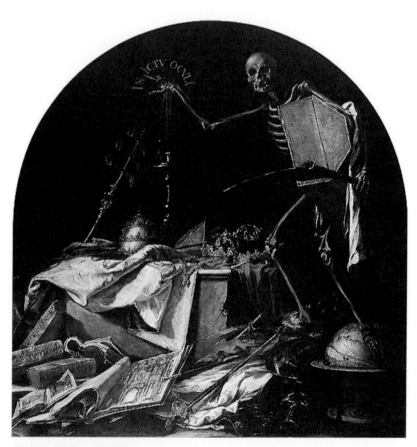

巴爾蒂斯・雷亞爾，〈轉瞬之間〉

前面我們提到過訂製這些畫的是馬納拉。他出生於騎士貴族之家，妻子死後加入了信徒會，成為總負責人後便全心投入教堂的裝修中。〈世間光榮的完結〉的構思來自馬納拉，這一點從他發表《真理的考論》中的一節就可看出。

「我們必須謹記於心的第一條真理就是，塵土和灰塵，腐壞和蛆蟲，墳墓和忘卻。」

「讓我們想像一下地底下的墳墓，我們走進裡面，望向躺在那裡的雙親、妻子還有生前好友，想像一下那種靜寂，沒有任何聲響，唯一能聽到的就是蛆和蟲啃咬他們身體的聲音。」

這些文字與畫中所表現的如出一轍，被蛆蟲啃食過的肉體慘不忍睹。不管是文字還是繪畫，都充分表現了死亡的破壞力和恐怖，讓神靈的審判甚至救贖也褪色不少。而且馬納拉讓自己也出現在畫中，把還活著的自己變成了一個死者，那個躺在黑色棺木裡的騎士就是他。

他究竟為什麼要這樣做呢？

義大利的卡薩諾瓦和西班牙的唐璜，
是風流浪子和好色之徒的代名詞。

前者是真實存在的文人，他把自己的一生事蹟酣暢淋漓地寫成了一本《我的一生》，而後者只是一個傳說中的人物。很多小說和歌劇都取材於唐璜這個人物，莫札特的《唐璜》應該無人不知吧。在這部傑出的歌劇中，唐璜獵豔過的女性數字甚至有具體記述（歌詞）──

「義大利有六百四十人，德國有兩百三十一人，而在西班牙有一千零三人……」

唐璜的原型究竟是誰？據說就是這位馬納拉。他的前半生揮金如土，浪蕩成性，惡貫滿盈，但妻子死後，他突然決定與往日放蕩不羈的生活告別，非常戲劇化地改邪歸正了。小說中的唐璜是在臨死前做了懺悔（在莫札特的作品中，他殺了人仍然不曾悔改），所以很多人認為唐璜就是馬納拉。唐璜最後還是落入了地獄，但年輕時就改頭換面，把自己的後半生都奉獻給救助弱者、充滿愛心的馬納拉，卻在西班牙的宗教史上流芳百世，成為一位宗教英雄。

唐璜的懺悔和馬納拉的痛改前非都是出於對死亡的恐懼。唐璜是因為自己瀕臨死亡，而馬納拉卻是因為妻子的離世，導致人生發生一百八十度的大轉變。馬納拉之前一直是個到處尋花問柳、完全不顧家的男人。這一點真的令人匪夷所思，想必一定是受到什麼巨大打擊，發生了一些他對誰都不曾提及的事情吧。

那是一個充滿了戰爭、傳染病和饑荒的年代，公開行刑、餓殍遍地，人們早已看慣了屍體。在基督教的教義中對死者不能進行火葬，而是要土葬。有時因為要移葬而重新挖出棺木，整理死者的遺容。路上動物的屍骸更是隨處可見。

究竟是什麼事如此震懾到了馬納拉？是因為看到身邊親近之人的屍首上爬滿了蛆蟲，所以感受到了生老病死，心靈受到強烈的震撼而突然開悟？有不少宗教家、慈善家就是因為感受到了如遭電擊般想到了自己未來死後的樣子嗎？難道馬納拉也是其中之一嗎？但他後來對於死亡應該依舊抱著強烈的恐懼心理，否則為何要讓畫家把自己畫到〈世間光榮的完結〉裡去呢？也許他需要時常從畫中確認死後自己的模樣吧。

在《膽小別看畫2》中，我曾提到過這樣一件事。某位美國搖滾樂界的巨星在晚年罹患重病，每到一個城市巡迴演出，總會抽空去太平間看死人。還有人說感覺到那位巨星被鬼附身，陰氣森森。

有的人因為對死亡太過恐懼，

為了讓自己習慣，

就會親眼見證別人的死亡以克服自己的恐懼心理。

人類會感到恐懼是因為自己的想像力，如果死亡近在眼前，對於死亡能瞭解得

比多一點再更多一點，是否想像力的翅膀就飛不起來了呢（不對，更確切地說，應

該是「但願就飛不起來」）？封印了想像力，就等於把恐懼之心也關閉起來了吧。

馬納拉是否也是如此呢？看著畫中死去的自己，是否就能慢慢對自己的死亡也

變得習以為常？他是否在做這樣一種心理準備──畫中的自己雖剛死不久，但漸漸

也會像身邊的那位主教一樣慢慢腐壞。

或者他只是怯於天平在平衡之後的傾斜？他是不是透過畫在祈禱──但願天平

讓我進入天堂？

馬納拉於一六七九年，即這件作品完成七、八年之後去世，享年五十二歲。

胡安・德・巴爾蒂斯・雷亞爾（1622-1690）

出生在塞維利亞，是巴洛克風格畫派的畫家。因爲他強烈的畫風和表現手法，

很多人說他是哥雅的先驅者。

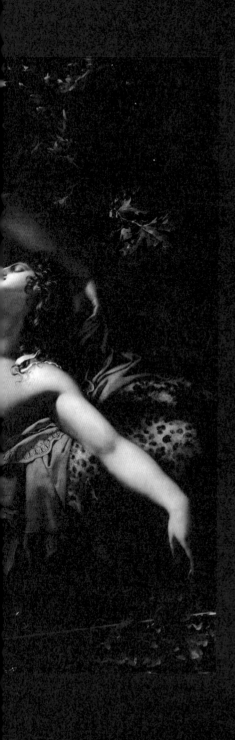

〈沉睡的恩底彌翁〉——吉羅代

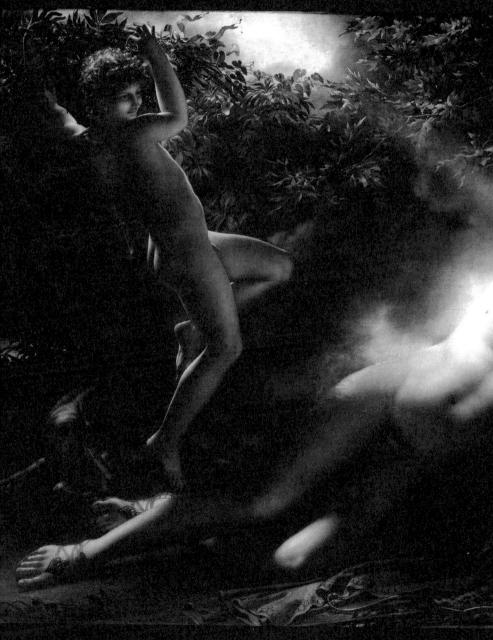

*The Sleep of Endymion* ——————— Girodet

date. | 1791年　media. | 帆布·油彩　dimensions. | 198cm×261cm　location. | 法國巴黎羅浮宮

世界離眞正的天堂樂園相距十萬八千里，人類的願望、意志都是那麼虛無縹緲，被命運玩弄於股掌之間。

也許因爲心灰意冷，或是憂鬱之後的憤怒，又或者作爲警告，那些充滿嘲諷且殘酷的故事總是不斷重複上演。

伊索寓言裡的〈王子和畫出來的獅子〉講的就是這樣一個故事。

皇帝做了一個夢，夢到自己心愛的兒子，也就是他的繼承人被獅子殺死了。他擔心自己的夢應驗，便把王子鎖在城堡的最深處。因爲王子平日喜愛打獵，爲了安撫王子，國王在藏匿他的地方爲他放滿關於狩獵的畫，但這樣的做法卻讓王子更加不滿。有一天，王子指著畫中的獅子開始大罵起來，並用樹枝抽打它。誰知樹枝上的刺扎進了王子的手指，王子開始發高燒，不久之後便一命嗚呼了。皇帝禁不住歎息道，早知一切都是命中注定，還不如就讓他去盡情狩獵，那樣也能死得更像個男子漢了。

Ｗ・Ｗ・雅各斯的著名短篇小說《猴爪》講的也是這樣一個故事。一對貧窮的老夫婦不經意得到了一隻跟木乃伊一樣乾癟的猴爪，據說這個猴爪可以幫人實現三

個願望。老夫婦祈求可以獲得兩百英鎊，把房子的欠款付清。很快這筆錢就到手了，但這卻是他們的兒子發生事故而獲得的賠償慰問金。妻子陷入半瘋狂狀態，她對猴爪祈求讓她的兒子復活。那天夜裡突然響起一陣敲門聲，妻子要去開門，丈夫拚命阻止，最後他向猴爪許下了第三個願望，讓死者馬上回到墳墓裡去。就這樣，他們實現了三個願望。

明明發自好心，也只是很小的心願，最後卻是以悲劇黯然收場，究竟是為什麼呢？

糾結，悔恨，哀歎。

還有一個恩迪彌翁的神話故事也是如此。

這是一個關於月亮女神對一個人類青年的單戀故事。

神話故事中的諸神隨著從希臘遷移到羅馬，姓名和性格都發生了變化。

因為月亮的盈虧和月經週期相似，月亮女神變成了執掌性和繁殖的魔女塞勒涅

（或叫露娜），之後又與執掌狩獵和貞操的阿提米絲（希臘神話）和戴安娜（羅馬神話）重合。後者是厭惡男人的處女之神，和塞勒涅的相似性其實很低，但神話、傳說、童話就是這樣，有諸多矛盾之處。

有一天，這位塞勒涅女神駕著銀色馬車在夜空中巡遊，在拉特莫斯山上看到了在洞窟中熟睡著的牧羊人恩迪彌翁。女神對恩迪彌翁的俊美一見傾心，她懇求天神宙斯讓恩迪彌翁永不老去、永不死亡。

宙斯實現了戀愛中的塞勒涅的請求，但卻是讓恩迪彌翁保持年輕俊美的容貌永遠這樣沉睡下去。就像《馬克白》中魔女預言的那樣，小心謹慎的語言有時會讓相信之人落入陷阱。

宙斯要讓塞勒涅明白，不屬於神的人類是不允許得到永恆青春的嗎？後來月亮女神每晚去看望恩迪彌翁，依偎在熟睡中的他的身邊。死亡和沉睡是如此相似，青年已與死者無異，他甚至不知道在自己身上究竟發生了什麼事。他在渾然不覺間被塞勒涅愛上，然後又被宙斯陷入睡眠，就這麼沉沉睡去。這是多麼不近情理。是塞勒涅的錯嗎？就像要保護王子的皇帝父親和想擁抱從墳墓中走出來的兒子的母親那樣，他們會永遠深陷於悔恨和哀歎中吧。

這個故事也可以總結爲一個關於美（＝藝術）的永恆性的象徵性故事，但人們在讀完之後和〈王子和畫出來的獅子〉、《猴爪》的心情是相同的，感受到的是那種無法彌補的遺憾。

這個故事的主題激發了很多畫家的靈感，產生大量相關的作品，不過其中以這幅法國新古典派大衛的首席弟子吉羅代的作品最爲著名。

吉羅代與他師父的畫風及意趣都截然不同，他的畫充滿一種浪漫主義。在這幅畫中，他並沒有直接描繪塞勒涅的形象，而是以月光來代表她。他這種獨創的知性審美意識獲得了很高的評價，甚至讓巴爾札克和波特萊爾也讚歎不已。

恩迪彌翁彷彿被樹木守護著一般，酣然沉睡在茂密的叢林中。豹皮和豪華精緻的刺繡上衣代替了床單，他的右手擺放在頭上，左手伸向一邊，除了腳上穿著的涼鞋外，幾乎全身赤裸。他有著豐盈的捲髮、新月眉、含笑的紅唇，還有希臘式的高挺鼻子。

畫中右下方的草叢裡放著一根細長的手杖，他的牧羊犬蹲伏在他的腳下，這裡暗示了恩迪彌翁牧羊人的身分。在牧羊犬的一旁，是淘氣鬼愛神厄洛斯（＝邱比

特），他上身前傾，把枝條彎折出一個可以讓月光照進來的空間。女神塞勒涅在這裡就是那道清冷蒼白又妖冶的月光，她無比愛戀地來回輕撫著青年放鬆的身體。

恩迪彌翁無比優美的體態具備著兩性特徵，再加上他那年輕光滑的肌膚，營造出一種不分性別、充滿情色誘惑的視覺效果。如果換作是米開朗基羅作品中那種精壯發達的肌肉形體，或是大衛筆下那種像大理石雕刻出來的冷硬體態，應該就不會有這樣的效果了。當然一些特定的形象除外。

吉羅代在畫恩迪彌翁那柔軟的形體輪廓時，模仿了達文西的「暈塗法」，所以他的身體看上去就像被一層霧靄籠罩著。與其說是他的肌膚散發著一層光，不如說是吉羅代把恩迪彌翁畫得像全身都在吸收著月光一樣。這也表現出這個令人無法分辨性別的年輕人內心深處那種易於接受的個性，暗示著他被動的本質。

也就是說，原本他就是更適合被愛，而不是積極主動去愛人的。恩迪彌翁的命運是他本身內在的牽引所致。

一位追求理想之美的畫家，可以把一個殘酷的神話導向另一個方向，這也是另一處值得欣賞的地方。

在此插一則閒話。

之前曾提到巴爾札克看了這幅作品後深受感動。這位法國文豪寫過一篇名為《薩拉辛》的短篇小說，裡面就敘述了恩迪彌翁如果永不死去卻越來越蒼老，又會演變成一個怎樣的故事。

一開始對於年輕俊美的他，巴爾札克藉故事裡登場的女主角這樣說道：「難道真有如此美貌的人類嗎？他簡直太美了，甚至看不出是個男人。」

但相對來說，這個不會死去的曾經美少年，好像受到懲罰一樣，上天讓他變得又老又醜。他渾身散發著一股死亡的味道，只要稍稍靠近，「就像望見深淵一般，令人感到一種心臟被緊緊勒住的恐怖。」

從另一個意義上來說，這又何嘗不是一個無比殘酷的故事呢？

還有另一則閒話。

雖然不知吉羅代是以誰爲模特兒畫下了這個年輕人有漏斗胸。這種胸部中央像漏斗一樣凹陷下去的症狀，常常會因爲胸骨變形而對內臟造成影響。罹患這種病的人，其呼吸器官和循環系統會比較弱，因肺活量不足而常喘息，食欲不佳容易偏瘦。

對於這種病，現在除了手術之外，還有多種治療方法，但在十八世紀後半葉會被認爲是原因不明的疾病而無法醫治。當然，這種情況對於恩迪彌翁的形象也是挺適合的。

安・路易・吉羅代・特里奧松（1767-1824）

二十二歲時在法國大革命期間獲得羅馬學院獎，後在義大利研修了五年，收穫頗豐，最終有了這幅〈沉睡的恩底彌翁〉。回國後，他得到了拿破崙的賞識。拿破崙向他訂購了很多肖像畫，還授予他

畫中的人物有漏斗胸，代表他肺活量不足，食欲不佳，體格瘦弱。

「法國榮譽軍團勳章」（這是拿破崙創設的一個獎項）。

吉羅代的一生充滿榮耀，但他的代表作品只有這幅畫。

06.

〈小提琴手〉

——

夏卡爾

*The Fiddler* ———————— Chagall

date. | 1912年　media. | 帆布‧油彩　dimensions. | 188cm×158cm
location. | 阿姆斯特丹市立現代藝術博物館

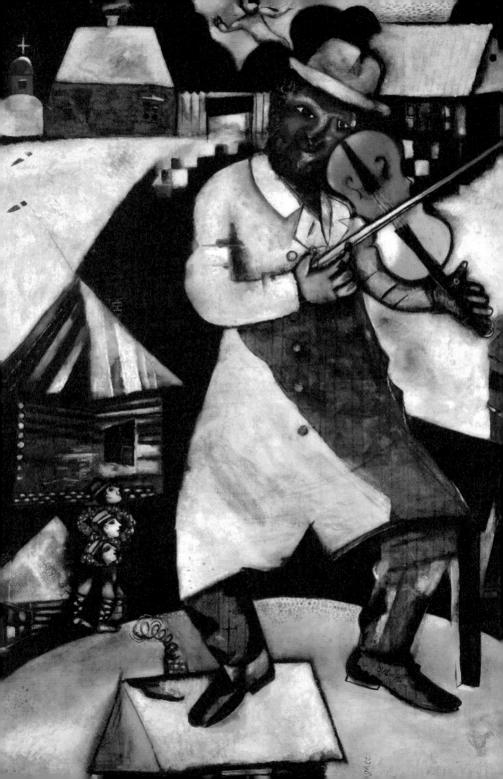

綠臉男人目不轉睛地望著畫外，他的一隻腳踩在三角形的屋頂上，邊打拍子邊拉著小提琴。這是一個俄國小村莊，樸素的小木屋星羅棋布地散落其間，屋頂和廣場上到處都是積雪，煙囪向外吐著圈狀的白煙，近處的樹上聚集著一些小鳥。在畫面的左上方有個小教堂，右邊是一座大教堂。

這就是超現實主義畫家夏卡爾所創造具有不可思議魅力的藝術世界。

小提琴手身上的大衣和背景分割出的白色與暗色，組合效果極佳。彷彿有音樂從畫面中流洩而出，但那應該不是快樂的旋律，而是飽含哀愁與不安的弦聲。因為頭頂光圈的聖人像被烏雲追趕著一般，在天空中驚慌失措地逃離而去。地面上抬頭望著小提琴手的三個人，也是滿臉惴惴不安的表情。

據說在很久以前，古羅馬皇帝尼祿放火焚燒羅馬城，他一邊望著熊熊大火，一邊拉著小提琴。其實，那時尼祿在距離羅馬五十公里以外的地方，再說那時小提琴也還未問世（小提琴出現於十六世紀）。人們只是為了突顯尼祿這個昏君的殘暴才

編出這樣一段故事。沒想到這個故事逐漸被改頭換面，被訛傳成了尼祿在虐殺基督徒時，有一個小提琴手對眾人的淒慘呻吟毫不動容，只是獨自在屋頂上拉著琴之類的內容。夏卡爾又根據這個傳說創作了這幅作品。

屋頂上的這個小提琴手是象徵對暴政不屈的靈魂嗎？還是四處流浪的猶太人把自己飄泊的生存狀態，比喻成站在不牢靠的屋頂上，不得不以演奏為生的樂者？又或者這裡孤獨的小提琴聲，是低吟著不穩固的人間命運的音樂背景？

不論原因是什麼，夏卡爾很鍾情於這個主題，他花了好多年才完成這幅作品。

這幅畫最初是夏卡爾在巴黎滯留期間所繪，當時他懷念故鄉俄國，因而畫了許多畫，這就是其中的一幅。那個小提琴手應該是在初期就出現在畫裡了。之後，他畫的主題越來越洗練，慢慢變得輕快而色彩豐富，但這幅畫就像很多藝術家的初期作品一樣，洋溢著一種粗糙有力的年輕魅力。

在夏卡爾的眾多作品中，這幅〈小提琴手〉最為著名，是因為二十世紀六○年代，在百老匯上演的音樂劇《屋頂上的提琴手》獲得了巨大的成功。

這齣音樂劇在全世界上演，並被拍成電影。夏卡爾本人並沒有參加音樂劇的製

小提琴手象徵四處流浪的猶太人，把自己飄泊的生存狀態比喻成站在不牢靠的屋頂上。

作，但宣傳負責人使用了他的畫。

夏卡爾和原作作者沙勒姆・亞拉克姆還有劇中的主角特維有一個共通點，就是他們都是背井離鄉的俄國籍猶太人。

馬克・夏卡爾生於一八八七年，那時正值沙皇統治末期，亞歷山大三世的時代。他出生在一個叫維切布斯克（現位於白俄羅斯）的偏僻小鄉村中，這裡是一處猶太人的強制居住地。當時像這樣散布在俄國各地的猶太人超過五百萬，幾乎占全世界猶太人總人數的四分之一，他們在這個國家一直被視為二等公民。自從前任沙皇亞歷山大二世被暗殺後，俄國人對猶太人的大清洗便越來越猖狂，因為暗殺前任沙皇的殺手中就有猶太人。

夏卡爾出生時沒有呼吸，他後來這樣感歎道：「我本並不想來到這個世界上。」當時狹隘的猶太社會處在一個封閉排他的空間裡。夏卡爾一家極其貧困，家裡有八個孩子，而父母幾乎不會讀寫文字，親戚中也無一人是社會上的成功人士，左鄰右舍中沒有任何以畫作來布置的家庭。他們不知道繪畫究竟是何物，靠繪畫又如何能生存下去。虔誠的猶太教徒夏卡爾就生活在這樣的環境中，每次看到窗外的俄國警察，都會害怕得躲到床底下。

對日本人來說，猶太人問題是非常難以理解的，包括「猶太人」這個概念也是如此。信仰猶太教，或母親一方是猶太人，只要這兩個條件中符合其一，就會被認定為猶太人。相信日本人是很難消化這樣一種定義的。

事實上，猶太人在遙遠到無法想像的幾千年之前就失去了自己的祖國，散落而徬徨地生存在世界各地。他們生活在宗教、語言都與自己完全不同的別人的國度裡，在使用他國語言的同時，也用自己的母語（意第緒語），還不失自己固有的民族特性，這真的可以說是一個奇蹟。猶太人不承認耶穌是基督（＝救世主），而且在《聖經》裡，猶太人背叛了耶穌。

這種境況使得生活在基督教國家裡的猶太人，
好像暫住在別人的國家裡一樣，
就像那個站在傾斜屋頂上的小提琴手，
不安和危險近在咫尺。

幸運的是，夏卡爾天生才華橫溢，運氣極佳。在他十歲時，父母的生意漸漸步入正軌，他也進了當地的一間畫室學畫。二十歲時，他進入首都聖彼德堡的皇家美術獎勵學校，但是對於學院式的教育方式，他始終無法適應。他在退學後進入一家私立美術學校。二十三歲時，他來到藝術家齊聚一堂的巴黎，受到了立體派和抽象派很大的影響，開始建構自己的藝術世界。四年後，夏卡爾回國，翌年結婚。不久就發生了俄國革命，這場革命結束了俄國長達三百年的羅曼諾夫王朝的統治。

最初夏卡爾的新型藝術是被革命政府所承認的，他成功地成為美術學校校長，成了當地名人。後來在莫斯科猶太人的劇場中，他又擔任了連續上演的亞雷赫姆作品的舞台美術工作，並在那裡畫了小提琴手的壁畫。他把對亞雷赫姆的短篇小說《牛奶場男工特維耶》（《屋頂上的提琴手》的原作）的印象，和巴黎所畫的作品融合進了壁畫中。

但在這之後，俄國的藝術潮流漸漸改變了方向，服務於新政府的社會主義現實派變得越來越受歡迎。

夏卡爾覺得這裡已沒有讓他容身之地，便離開了故鄉，又一次遠赴巴黎。

那一年，他三十六歲。巴黎向他伸出了歡迎的雙臂，他在那裡獲得很多獎項，

並成功舉辦了個人畫展。然而當他開始累積資產時，希特勒卻發動襲擊，攻占了法國。夏卡爾在千鈞一髮之際，兩手空空逃亡到了紐約，那一年他五十四歲。

很多人都知道在這期間發生了一件事。夏卡爾因為不瞭解社會主義國家蘇聯當時的情況，為了抒發鄉愁，在流亡之地很不謹慎地給恩師寄了一封信，而這封信卻讓老師命喪黃泉（被ＫＧＢ〔蘇聯國家安全委員會〕暗殺）。

戰後數年，夏卡爾又回到巴黎並獲得法國國籍，六十三歲時終於得以在法國南部安居樂業。他八十六歲時收到了蘇聯政府女性文化部長的邀請，跨越半個世紀再次踏上了俄國的土地。在如鋼鐵般的隔離下，他的名聲無法傳到那片土地上，那裡知道他名字的人已經所剩無幾。不管旁人怎樣催促與鼓勵，他始終拒絕回到自己的出生地維切布斯克。故鄉也發生了天翻地覆的變化了吧。還是害怕心中一直珍藏著的故鄉印象會被破壞殆盡？又或是鄉愁和痛苦的回憶摻雜在一起，心境太過複雜？

讓我們再回到〈小提琴手〉這幅畫上。

從十九世紀末到俄國革命期間，發生了無數場針對猶太人的大規模慘烈屠殺。

除此之外，還對猶太教堂（猶太人做禮拜和集會的教堂）縱火，襲擊他們的店鋪，

搶奪財物，對老人、女人、孩子實施暴行、強姦，最後一律殘殺，據說主要對象大半都是城市貧民、貧農以及哥薩克人[8]等窮苦之人。

隨著各地事件頻傳，屠殺逐漸變為帶有政治性質的有組織行動，警察及軍人也成為施暴者，所以少年時期的夏卡爾看到俄國警察會感到如此害怕，是有原因的。

這些事在音樂劇中只是輕描淡寫地表現為全體村民被流放，而現實中大屠殺的死亡數字達到幾萬人（也有研究說達到了數十萬人，目前還沒有精確的數字）。當時已經出現了照相機，甚至還有跟殺害自己的人一起拍照留念的可怕紀錄。夏卡爾雖沒有親身經歷過大屠殺，但幼時那種深重的恐懼感一直如影隨形。他在烏克蘭也曾聽聞那些目睹過的藝術家談到當時那些血淋淋的事件。

昨天還跟你親切打招呼的鄰居，也許突然就會舉起棍棒或鐵鍬向你襲擊，這樣可怕的事隨時都可能發生。

---

編註8：哥薩克人是居住在聶伯河、頓河下游一帶（約莫於今日的烏克蘭東部地區）的勢力。由當地的遊牧族群，加上周邊國家的逃難者或農奴集結而成。

夏卡爾把這些都畫到了他的畫中。

讓我們再凝神細看這幅〈小提琴手〉。你有沒有發現在皚皚白雪上有一些腳印，畫中右邊的那串腳印走向猶太人的房子，而左邊走出來的一個腳印，猶如從血中踏出來般鮮紅！

馬克・夏卡爾（1887-1985）

雖然生活在一個動盪顛簸的時代裡，但也活到了九十七歲的高齡。

作為畫家，他一直維持著很高的人氣，不像畢卡索那樣畫風反覆變化。不知是否由於這個原因，夏卡爾在談到被破壞殆盡的俄國時代所創造的作品時，曾這樣說道：「我真的是一個優秀的畫家嗎？那時我真的是太年輕了，年輕到如今根本無法想像，簡直是用我的靈魂在畫畫。」每每讀到此句，只覺內心隱隱作痛。

即使平日對你友善的鄰居，也可能奪去你的性命。白雪裡右邊的腳印走向房子，在從左邊走出來後，已變為鮮紅色。

〈但丁與維吉爾〉———— 布格羅

*Dante and Virgil* ———————— Bouguereau

date. | 1850年　media. | 油彩‧帆布　dimensions. | 281cm×225cm　location. | 法國巴黎奧賽博物館

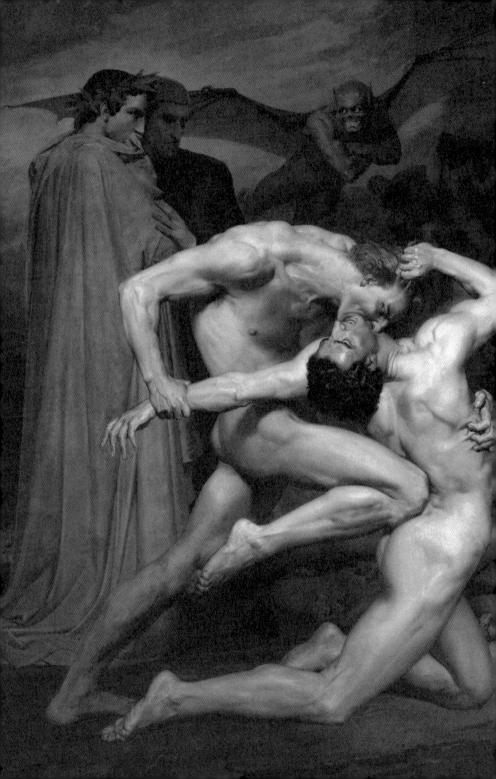

恐怖把日常生活切出一個斜面，讓意識在那一刻覺醒，熟悉的世界突然發生扭曲，出現了無法預想的一面。

當人們看到布格羅的這幅作品時，一定會忍不住叫出來。實物是高達將近三公尺的巨大畫布，那種壓迫感真是無法形容。畫家在作畫時為了追求真實感，把巨大的人體骨骼、蒼白的肌膚、跳動的血管、肌肉以及肌腱的動態都描繪得栩栩如生，站在畫前簡直像可以聽到骨頭碎裂的聲音。

兩具年輕的身體糾纏在一起。紅髮男子痛毆黑髮男子，他的手指像鷹鷲一樣，用力掐住黑髮男子的左手腕並使勁拉扯，另一隻手的指甲深陷在他的腹部，幾乎見血，一隻腳的膝蓋狠狠頂住對方的背脊，猙獰恐怖地撕咬著對方的咽喉。

那個處於劣勢的男子至多只能揪扯對方的頭髮，他的身體幾乎要被折斷，因為幾近窒息，臉色漲紅。

這場戰鬥是否要持續到一方被殺死為止？

畫面的右下角已經有一個人倒在地上文風不動。再定睛細看，背後黑暗中裸體男女的屍體堆積如山，而在他們腳下，如地獄般的火焰正在熊熊燃燒。

這是地獄的業火嗎？

是的，這裡正是地獄。

惡魔展開蝙蝠般的翅膀，徘徊在陰森的血色天空之中。它有著尖尖的耳朵和形似骷髏的臉，隆起的筋骨與臉龐不太相稱，正愉快地瞇眼斜看著混雜在全裸亡靈中那兩個穿著衣服的人。他倆就是作品名稱中的兩人——披著紅色披風的但丁，以及頭戴橄欖枝環的維吉爾。他們呆若木雞地看著亡靈之間的廝殺，維吉爾用斗篷的一角遮住自己的嘴巴，而但丁只是膽怯地依靠著他……

但丁‧阿利吉耶里的長篇敘事詩《神曲》（1307-1321）驚豔了中世紀末的文壇，是基督教文學裡享有盛名的傑作。全書共分為地獄篇、煉獄篇和天堂篇三個部分，由作者但丁帶領讀者遍歷三界，講述一個關於信仰重要性的故事。

替但丁領路的是他敬愛的古代詩人維吉爾，但維吉爾只帶他遊歷了地獄和煉獄。他無法進入天堂，並不是由於他自身的原因，只因維吉爾身處一個多神教時代，可憐的他無法得到基督教的救贖。

但丁用精妙的押韻文體，跟煉獄篇和天堂篇相比，他把地獄篇寫得最為精彩生

在《神曲》中，羅馬詩人維吉爾帶領作者但丁穿過地獄。兩人的年齡差距一千兩百多年，都是承先啟後的文學巨匠。

動，任誰看了都如同身處地獄。德拉克洛瓦、多雷、布萊克那些後世畫家，都從此書中選取了大量繪畫題材。而書中「地獄門」入口處的那句──「跨入這扇門的人啊，把所有的希望都拋在外面吧」，則出現在羅丹的青銅雕像上（上野西洋美術館前也有展示）。

在《神曲》中的地獄，但丁以亞里斯多德的《尼各馬科倫理學》中所記載的三種惡行，即「放縱」、「惡意」和「獸性」為基礎，再經過細分構成，和《聖經・舊約》中的十誡也有所重合。穿過地獄大門的但丁和維吉爾，不斷往地底下走去，從最上面的第一層到最底下的第九層，越往下越狹窄，所犯的罪孽也越深重，刑罰也就越殘酷。每一層又分成幾個壕溝，每個壕溝裡的亡者都多得數不勝數。

但丁所設定的罪孽的深淺如下所示：

第一層：未受洗禮的正派異教人士

第二層：犯淫邪罪者

第三層：犯貪食罪者

第四層：犯貪欲罪者

第五層：犯易怒及怠惰罪者

第六層：異端邪教者

第七層：對他人施加暴力者（殺人、自殺、同性戀、銀行資本家等）

第八層：犯欺詐罪者（煉金術士、偽造文件等）

第九層：犯背叛罪者

畢竟這是七百年前的道德觀，和現代人的價值觀簡直相差十萬八千里。在暴力層竟然有同性戀和銀行家（當時的銀行家就是現在所說的放高利貸者）的壕溝，煉金術士的罪孽比殺人犯更重，這的確讓人詫異。而佛教徒也得入第六層。

在石棺中被焚燒的是異端邪教者。穆罕默德因為分裂了宗教，他的頭、身體和內臟被切得四分五裂，背叛者猶大被路西法撕咬得支離破碎——從神話中的人物到真實存在的人物，但丁讓所有的「惡人」受到不同方式的折磨，還將把他從佛羅倫斯流放出去的政敵們（他們當時還好好地活在人世間）都打入了地獄以洩私憤。從某種意義上來說，也很恐怖啊。

布格羅的這幅作品，描繪的是第八層地獄的第十條壕溝，這裡是欺詐者和造假幣者的地獄。

瀕臨死亡的黑髮男子，是與但丁同時代的一個真實人物卡波基奧，據說他還和但丁在同一個工會裡一起學過化學。他用煉金術製造假幣，在一二九三年被處以火刑。而紅髮男子也是和但丁同一時代之人，他叫賈尼・斯基基，出生於佛羅倫斯，因偽造文件罪被捕。

喜歡古典音樂的人對這個名字一定不陌生，普契尼唯一一齣喜劇形式的歌劇就叫作「賈尼・斯基基」（一九一八年首演）。即使沒有看過這齣舞台劇，也一定聽過劇中那段優美的旋律「我的父親啊」。那段旋律不但頻繁出現在演奏會上，還出現在許多電影中，比如《窗外有藍天》、《魔鬼女大兵》、《與異人們共處的夏天》、《情挑六月花》等。

歌劇旋律輕快，也把斯基基的欺詐手法忠實地呈現出來。一位富豪病死後，他的家屬為了把遺產據為己有而向斯基基求助。於是，斯基基假扮成富豪，去公證人那裡改寫了遺書，甚至替自己留下了一匹非常值錢的騾子。鬧哄哄到最後，斯基基

在地獄中兩個靈魂彼此拉扯，鍊金術士咬著騙子的喉嚨，後面還有惡魔在看。

純潔的女兒與心上人終成眷屬，讓人從頭笑到尾。

在歌劇最後，斯基基面向觀眾說：「也許我不得不墜入地獄，但還是請偉大的但丁先生能夠寬恕我，給我一個寬大的處理。」

但丁這個極度虔誠的基督徒，熱愛祖國佛羅倫斯，但缺乏幽默精神，所以他是絕對不會對斯基基寬宏大量的。不管是用假幣擾亂經濟秩序的卡波基奧，還是破壞法律、欺騙社會大眾的斯基基，但丁都把他們打入地獄，並永遠剝奪他們的人性。

他所描繪的地獄中的賈尼・斯基基，和普契尼所打造的雖然有些狡猾，卻愛開玩笑，也疼愛女兒的鄉下老頭完全不同，但丁筆下的斯基基讓人感到「從未見過有人竟然如此殘忍」。

這裡引用〈地獄篇〉第三十篇的一段，這裡的「我」指的是但丁。

但是特拜人的狂怒和特洛伊人也不及如此，

即使屠殺野獸或者殘殺人類，

也從未見過有人竟然如此殘忍。

我從那兩個面無血色、赤身裸體的身影中，

看到了那樣一種殘忍，

他們互相撕咬，

就像從豬棚裡放出的豬般亂咬狂奔。

一個鬼魂撲向卡波基奧，

一口咬住他的後頸，拖著他，

讓他的肚腹，刮過堅硬的地面。

留在原地的那個阿雷佐人，渾身打顫地對我說：

「那個惡魔就是賈尼‧斯基基。

他就這樣到處狂奔，殘殺他人。」

（原基晶譯《神曲 地獄篇》講談社學術文庫）

關於斯基基的描述就是這二文字。藝術家想像力的翅膀究竟能飛多遠，真是讓人歎為觀止。

僅憑但丁這些恐怖的文字，義大利作曲家普契尼和劇本作家福爾扎諾竟然編寫出了那樣令人愉悅的歌劇。還有法國人布格羅，在他二十五歲時便憑藉著年輕的野心和想像力，畫出了這樣一幅令觀者膽戰心驚的恐怖之畫。

但丁看到的只是斯基基和卡波基奧的亡靈，也就是所謂的「幻象」（幻影），但布格羅的畫中展示給大家的卻是青年真實的肉體。但丁書中的斯基基一邊咬住對方的後頸，一邊來回晃動，讓對方的腹部刮過地獄堅硬的岩石地面。而布格羅畫中的斯基基是咬住對方的咽喉，對方以膝跪地，兩人互相糾纏，呈複雜而極富動感的Z字形。

日本人讀到「就像從豬棚裡被放出的豬般亂咬狂奔」這段文字時，聯想到的一定是那種翹著扁平鼻子、溫順的小家畜，那樣就無法理解這些文字中所包含的真正恐怖之處了。當時歐洲的家豬還未和野豬完全細分開來，這裡的斯基基在地獄裡所變身成為的就是那種長鼻子、性情暴烈、全身硬毛、長著尖利牙齒的巨獸，有時甚至會襲擊咬噬人類。

這幅畫真正的恐怖之處，

其實是透過「撕咬咽喉」這個動作產生的。

如果這兩個男人只是在互相毆打，應該不會給人那麼強烈的戰慄之感。如果僅是咬著脖子，像吸血鬼吸食人血那樣，又給人以情色想像的空間。

我們透過電視或照片應該都知道，像這樣撕咬咽喉，是任何一種食肉動物天生都具備殺戮獵物的最有效方法。不，被野獸追趕四處竄逃的那份原始記憶，應該至今仍刻印在我們的遺傳基因中。

威廉・阿道夫・布格羅（1825-1905）

獲得羅馬大獎之後前往義大利留學，之後成為研究院會員和美術學校的教授，走上了一條菁英之路。

他的作品曾被印象派及抽象派潮流淹沒，被人們暫時遺忘，如今又重獲好評。

這幅畫真正的恐怖之處，是透過「撕咬咽喉」產生的。這個動作是食肉動物天生都具備殺戮獵物的最有效方法。

〈猶大環／路西法〉

《神曲》地獄篇（第34首）——多雷

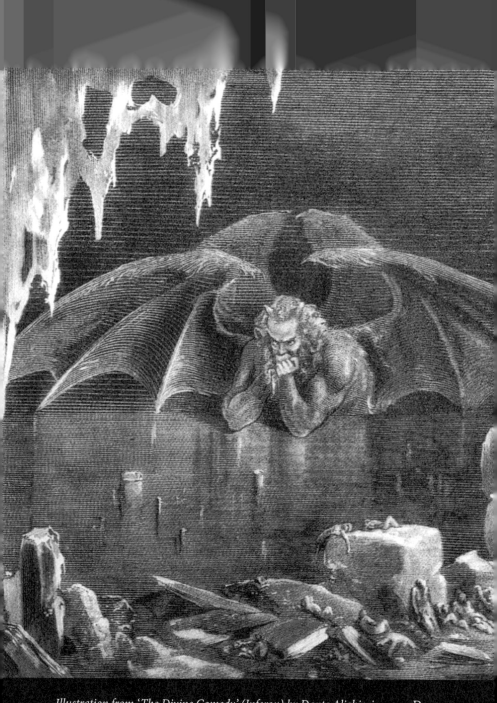

Illustration from 'The Divine Comedy' (Inferon) by Dante Alighieri ——— Dore

這又是但丁《神曲》中的一個場景。

十九世紀最偉大的插畫家多雷決定以高昂的熱情，用自己的插畫來裝飾世界上所有的古典作品，他最先著手畫的就是比他早五百年誕生的長篇敘事詩《神曲》。作品問世後，立刻好評如潮，即使是昂貴的豪華版本，至今依然不斷再版。

如各位所見，多雷用他細密有力的畫筆，為但丁的世界創造出藝術性極高的大量木版插畫，尤其是〈地獄篇〉更增添了新的魅力。

標題中的「猶大環」，意為背叛者所落入的地獄之所（哀歎之河）的中心部分。「路西法」一般指墮落天使，他曾是美麗的天使，卻因想謀取神的寶座而被貶為惡魔。

因為《聖經》中對惡魔並沒有明確定義，後世的人也就自行將之定義分類，產生了各種稱呼（如：路西法、撒旦、貝利亞、別西卜等），他們的不同之處也並不明確，只能說他們都背叛了神明，是支配黑暗世界的醜惡地獄居住者。

但丁這樣寫道：統治著背叛者這一環的是巨大的路西法，它「在冰層上露出半個身軀」，「當時我遍體冰涼、嗓音沙啞」，「任何語言都是詞不達意」。

令人感到恐怖和驚愕的不僅是因爲它的外貌，
還有從它全身所散發出的那種邪惡力量。

「它今日有多麼醜陋，曾經就有多麼美麗。既然它敢公然對抗它的造物主，那麼所有的醜惡出現在它身上也是理所當然的了。」

路西法具有「雞冠」「獸腳」，還有「從側腹長出來的密密濃毛」。它用尖銳的牙齒「咬碎罪人」，並「用利爪把他們撕碎」。它的雙翼像「蝙蝠翅膀」一樣沒有羽毛，可以「與海上的船帆匹敵」，「從未見過如此巨大之物」。它的翅膀一旦搧動，就如狂風呼嘯般「吹起三股風（不可能性、憎惡、無知）」，「因此地獄的這一面是被寒冰覆蓋的」。

多雷憑藉他的想像力畫出了猶大環，那個無比龐大的路西法，讓人第一眼看了就禁不住倒吸一口涼氣。

如此巨大的形體差異，令人油然生出一種不戰而敗的無力感和挫敗感。

這個怪物把寒冰當成桌子在上面撐起手臂，一開始還以爲它是在沉思，但其實它正像啃咬玉米般津津有味地咀嚼著罪人呢！它緊握的手掌中還露出兩條赤裸的人

腿。

路西法的頭頂上長著兩隻角，它的臉與人類並無太大差別，這裡多雷並沒有把它畫得特別醜陋（但眼神倒是不太尋常）。從它背上伸展開猶如小山般的兩隻翅膀，我們可就此斷定如此不祥的造型只有墮落天使了。

不管在哪個國家，翅膀的象徵意義不言而喻，它是超越地上與天界的結合，顯現出不會飛翔的人類對於天空的嚮往。

在基督教的文化中，天使通常都有鳥一樣的雙翅，其中等級比較高的天使會有四個翅膀，有的則擁有如大型猛獸般威武又絢爛的翅膀，妖精和精靈會長著如蜻蜓或蝴蝶那種輕薄雙翼，而惡魔身上通常都是狀如蝙蝠、質地像鞣革的烏黑翅膀。

歐洲人認為蝙蝠是不祥之物（在中國，蝙蝠倒是吉祥的象徵）。蝙蝠從傍晚開始猖獗橫行，和惡魔一樣害怕光亮，只吸食活血，牠的顏色和形狀都讓人感到毛骨

多雷所畫的路西法，在人類的容貌上再加上非人類的元素，性質與人不同，又與人相似。

悚然。美麗的天使曾長著一對有羽毛的翅膀，但在落入地獄的過程中，它慢慢變得醜陋無比，包括它的雙翅。蝙蝠的翅膀就是上天對它的一種懲罰。

要創作惡魔的形象，最簡明易懂的就是在人類的容貌上加上非人類的元素，性質與人不同，又與人相似，那才會讓人感到真正恐怖。

比如蝙蝠的翅膀、山羊角、獸腳以及濃密的體毛，還有那巨大而下垂的鷹鉤鼻子、紅色眼睛、利牙長尾、尖尖的耳朵、只有兩個腳趾，再加上混雜著綠色（綠色代表死者的顏色）的黝黑皮膚等特質——惡魔的形象就這樣被定型。

惡魔與基督教是緊密相關的，關於惡魔最大的恐懼就來自宗教。如果惡魔真的出現在我們面前，對於異教徒來說應該不會有像歐洲人那樣巨大的反應吧。

在這裡，我要介紹一部科幻小說。

在亞瑟・Ｃ・克拉克的傑作《童年的終結》中，描寫了人們對惡魔的各種反應。

我一直對這本書很有興趣（當然這裡說的「人們」是指歐美人。ＵＦＯ〔不明飛行物〕總是飛去美國，外星人也常常說著一口英語……）。

來自一個具有高度文明的遙遠星球的外星人造訪了地球。不久之後，他們就把

地球改造成一個烏托邦——沒有戰爭，也消除了國家的概念，那裡既無憂愁也無飢荒，每個人都過著豐衣足食的快樂生活。人們開始感謝帶給他們這樣一個世界的外星人，提出希望向外星人當面致謝的要求。外星人從未向人類展現過他們的眞實面目，只是回答說爲時尚早。

就這樣過了半個世紀，外星人覺得時機差不多了，終於出現在人類面前，他們竟然長得跟惡魔別無二致。他們需要一些時間，讓人們對惡魔抱有的那種強烈印象慢慢變模糊。雖然還是有人對外星人的樣子覺得反感，但在這個已經消除了「惡」的世界上，宗教對人類的影響力（當然也包括藝術）已經越來越弱，地球人終於接受了長得像惡魔一樣的外星人。

人們相信在數千年前，長得像惡魔一樣的外星人曾到過地球，和地球人接觸，正是當時那種恐懼的記憶，讓人們創造出了「惡魔」這種形象。然而事實並非如此，「時間」未必就是從過去到現在再通向未來的單行道。「原因和結果有時也有可能顛倒之間的前後關係。」外星人對地球的第一次接觸並非在「過去」而是「現在」，人類對於惡魔容貌的恐懼原因也並不是存在於過去，而是「未來的記憶」。

然後……結局就請大家自己去找來讀一讀吧。

在扭曲的時間軸中存在著關於未來的記憶——那就是所謂的「預兆」嗎？

很有可能。

因為，還留存著這樣一幅可怕的畫。

有猶太血統的羅馬尼亞人、超現實主義畫家維克多・布羅納（1903-1966），在一九三一年他二十八歲時，發表過這樣一幅上半身的正面畫像，是非常寫實主義的一幅畫。但不知為何，他的右眼卻像融化般流淌下來，讓觀者不禁為之一驚。

他那時其實雙眼狀況良好，那究竟為什麼要畫這樣一幅不吉利的自畫像呢？

七年後，布羅納的朋友和人打架，他正好在場，想去進行調解，不料一塊摔碎的玻璃飛過來，

布羅納，〈自畫像〉，1931年。

正好刺進了他的左眼，讓他的眼球不得不摘除。那幅沒有右眼的自畫像就這樣一語成讖。

但他失去的不是左眼嗎？

確實如此。但是畫家是看著鏡子畫的自己，所謂鏡像是左右翻轉的，所以畫中的右眼即是現實中的左眼。布羅納在沒有失去自己的左眼時畫了一幅沒有左眼的畫，結果他真的失去了左眼。

古斯塔夫・保爾・多雷（1832-1883）

法國畫家、版畫家、插畫家。

他的作品除了《神曲》之外，還有《聖經》和《佩羅童話集》等。

09.

〈橡樹林中的修道院〉——弗里德里希

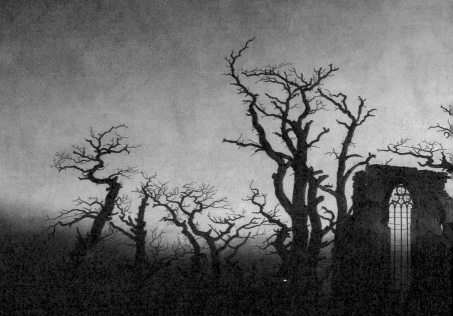

*The Abbey in the Oak Wood* —————————— Friedrich

date. | 1809-1810年　media. | 油彩・帆布　dimensions. | 109.4cm×171cm　location. | 柏林國家美術館藏

德國浪漫派代表畫家弗里德里希六歲時沒有了妹妹，七歲時失去了母親，十三歲時比自己小一歲的弟弟去世了，而十七歲時姐姐又自殺了。

弟弟是死於一場令人痛心的事故。那天弗里德里希在冰川上滑冰，想不到跌入冰裂開之後的河裡。弟弟為了救他，不幸溺水身亡。在沉重的罪惡感折磨下，天生性格憂鬱的弗里德里希，憂鬱症狀逐漸加重，據說他一生中至少得過三次重度憂鬱症。

據精神科醫生的研究，憂鬱症患者所畫的畫有一些共同點，比如荒涼的景致、遠方的高山、枯萎的樹木、雪與冰、墓地、黑鳥等。這些反映內心不安的象徵圖案會頻繁出現，在畫面構成上總是一望無際的空間感，並強調一種對稱性，色彩通常較為單調──正如弗里德里希的作品那樣。

一八○六年，三十二歲的弗里德里希因為第一次重度憂鬱企圖自殺（也有一說他第一次自殺未遂是在弟弟剛死不久）。在這之前，他的創作一直只用墨色顏料、水彩顏料以及版畫，當病症漸漸減緩之後，他便轉向真正的油彩畫創作。

那幅創作於一八一○年的自畫像尤其讓人印象深刻。猶如嵌在畫中央的那隻眼睛精光閃爍，從臉頰兩邊直到下巴長滿了亂蓬蓬的鬍子。在弗里德里希其他的自畫像中，從未見過這些鬍鬚，所以有人推測他是為了掩飾上吊造成的傷痕而特意留起

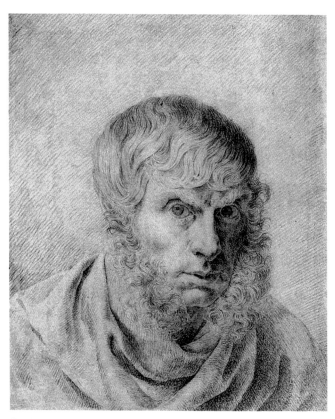

弗里德里希，〈自畫像〉，1810年。

鬍子。

無論如何，換用新的繪畫材料開始畫自己的自畫像，這絕不可能發生在一個憂鬱症患者身上，可見那時他的創作欲望已經熊熊燃燒，因為只有憂鬱狀況得到改善後，才能去描繪憂鬱。這段時間也是弗里德里希在藝術上的開花期。一八一○年，他的這幅〈橡樹林中的修道院〉問世。

這幅作品在細節上勾畫得入木三分，但它並不是一幅現實寫生畫。

畫作中建築物的外觀，與三十年前在戰爭中被破壞殆盡、已成廢墟的埃爾德納修道院相似（這座修道院在他的故鄉格賴夫斯瓦爾德），其他的景致都是他在眾多場所寫生後自由組合的產物。弗里德里希總是透過他的風景畫向外吐露自己的內心、信仰、厭世情緒或者渴望重生的憧憬。

橡樹大約可活三百年，最高的可長到三十公尺，就像畫中所見那麼高。那些橡樹在冬天變得枝葉枯敗，老態龍鍾地裸著樹幹，彷彿在跳著一場奇怪的舞蹈。天空廣漠無邊，夕陽的殘暉把教堂上方哥德式的輪廓勾勒得清清楚楚。不過那也是轉瞬之間的事，夜幕已經降臨，大地覆蓋了一層褐色的霧靄。

石造的建築物經過風雪的洗禮，有些地方開始剝落，細長的窗櫺不是缺損就是

彎折，上面的玻璃早就碎裂不在。在窗櫺最上方的圓形格子上（也許因為印刷不容易看清）停著一隻黑鳥，正目不轉睛地俯視著地上的一切。

畫面右下角斜插著一個十字架，在它後面和畫面的左下角，零星散布著許多半掩埋在雪地裡的墓碑。那些墓碑的頂端呈三角形，是一種形狀奇特的木製墓碑。這裡是和修道院鄰接的墓地。

畫面下方中央有一個大大的墓穴，可以看出是才剛挖好不久。墓穴的周圍站著一些修道士，他們手持半明半滅的燈火，抬著棺木列隊行進。

這是死後的世界，還是弗里德里希內心飄浮不定的對於死亡的嚮往？

如果是那樣，畫裡的這些修道士應該也不是真實的人類，而是一些被世界所遺棄，飄蕩在此苦寒廢墟上的幻影、亡靈，是超自然的存在。

這幅作品在柏林美術學院展發表後，立即被普魯士王室收購。弗里德里希從此揚名天下，當選為柏林美術學院在外會員後，又成了德勒斯登美術學院會員。

在墓穴周圍站著一些手持燈火的修道士，他們可能並非真實的人類，而是被世界遺棄的幻影或亡靈。

弗里德里希終生畫風不變，在憂鬱的心情偶爾較開朗時，他也會把人物畫得稍稍比往常大一些，色彩多一些，但畫作始終是一些傍晚或極寒之地的風景，被遺棄的大型建築物，青灰色的大海，還有孤獨、無常和死亡。所以，他被稱作「風景中的悲劇發現者」。

從某種意義上來說，弗里德里希是幸運的，他把深藏在自己體內的憂鬱誘導出來，並創作成畫，而他的畫又正巧迎合了時代所需。那時德國尚未統一，分裂為大大小小眾多國家。王公貴族們為了不被人當作鄉巴佬，漸漸忘記了母語，只會用法語讀、寫與談話。當祖國被拿破崙蹂躪之後，他們強烈的愛國熱情終於被激發出來，日爾曼民族固有的文化意識慢慢甦醒了。

其中，以德國和英國為核心，發動了一場哥德復興運動。「哥德」這個詞原本就是從哥德語（屬日爾曼部落）而來。哥德式風格在（自以為）繼承了古希臘和古羅馬高雅古典文化的義大利看來，既野蠻又充滿邪惡的趣味。哥德式風格的特點在建築方面尤為顯著：高聳入雲的尖塔，尖銳的拱門，還有豎長形的大窗（如科隆大教堂）。

德國及英國把哥德式建築視為一種自我認同，不斷地再評價、讚美、改造、新

建。他們還喜歡特意去觀賞被破壞或遺棄的建築，欣賞那樣的畫作，認為這樣才是尋根，也就是所謂的「廢墟愛好」。弗里德里希的作品大受歡迎正因如此。

廢墟其實就是建築的屍骸，
在它周圍總有些與活的生物不一樣的東西在蠢蠢欲動。
自古以來，德國和英國就和那樣一種東西有著一種密切關係。

深邃的森林，濃厚的霧靄，任何東西的形狀都缺乏一種明快感，自然界是灰暗憂鬱的，風景是單調冷冽而荒涼的。他們沒有義大利和法國那種有著流暢曲線的平坦大地，看著自然的眼神總含著畏懼，那種無依無靠的孤獨和悲哀鬱結於心。這種情緒靠理性是無法調和的，他們肯定現實的背後有一種神祕怪異且不可思議的東西存在。不，他們是感覺到。

就像這幅〈橡樹林中的修道院〉，人們無法分清現實的邊界何在，那種曖昧，或者說得更明確些，是那種對於自然晦暗悲傷的感情，正是德國真正的浪漫主義。

有趣的是英國（不愧爲童話之國）不在繪畫上，而是另闢蹊徑，在哥德小說方面演繹出一種新的流行趨勢，套路大多是這樣的——

故事舞臺是哥德式陰森恐怖的古城或大院，有神祕不爲人知的房間，複雜的人際關係，侵犯干擾現實世界的超自然存在，幽靈，奇異現象。主角一次又一次被襲擊，深陷險境。邪惡勝利，理性坍塌，陷入不安。

讀者與主角合而爲一，無處可逃，被恐懼所壓制，幸而想到這只是書中的故事而感到安心，再次確認了自身的安全。

恐怖就這樣變成了一種娛樂，就像迪士尼以及遊樂園裡幽靈鬼屋的文字版一樣。像這種內容與形式簡單的哥德小說大量出現，珍・奧斯汀（她與弗里德里希是同時代人）在她的《諾桑覺寺》（Northanger Abbey）中就曾有譏諷之詞。

「Abbey」爲「大修道院」之意。「諾桑覺」曾經是一家修道院，之後被一位貴族買下作爲世代住所，成爲遺留下來的一個宅名。女主角是個哥德小說迷，成天做著白日夢的少女。她對「Abbey」（修道院）這個詞過度敏感，想當然地以爲這座府邸一定充滿了各種不解之謎，只要想到裡面有被幽閉著的女人或有幽靈出沒，她就感到特別興奮。她自說自話的想像引起了不少混亂，結果當然是她的所有推理都被

推翻，最後與那個對她的幻想全盤否定的理性男子喜結連理。真是可喜可賀。

即使這樣被諷刺了一番，英國人對於幽靈的喜愛依然不減。從安妮・博林[9]的無頭幽靈開始，這個國家就處處飄蕩著名人的鬼魂。到了現代，更是家宅府邸越破舊越值錢，如果哪裡有幽靈出沒，更會租金暴漲，並成為觀光勝地。

英國人一邊嘲笑著相信幽靈的自己，一邊依舊深信著它的存在，這一點和對幽靈完全沒有興趣的法國人完全不同。

比起法國，日本人對英國和德國在心理上更有一種親近感，也許就是因為日本也是相信有百鬼夜行和怨靈的國家吧，而且也是一邊害怕著幽靈靈異之說，一邊又以此為消遣而樂在其中。

卡斯帕・大衛・弗里德里希（1774-1840）

把寫實性與精神性融為一體，開創了一個獨特的新天地，為風景畫增添了一種嶄新的魅力。

譯註9：英國國王亨利八世的第二任妻子，是英格蘭史上最具影響力的王后。亨利八世為了她，不惜拋棄結縭十餘載的凱瑟琳王后，更與權力強大的羅馬教廷反目。

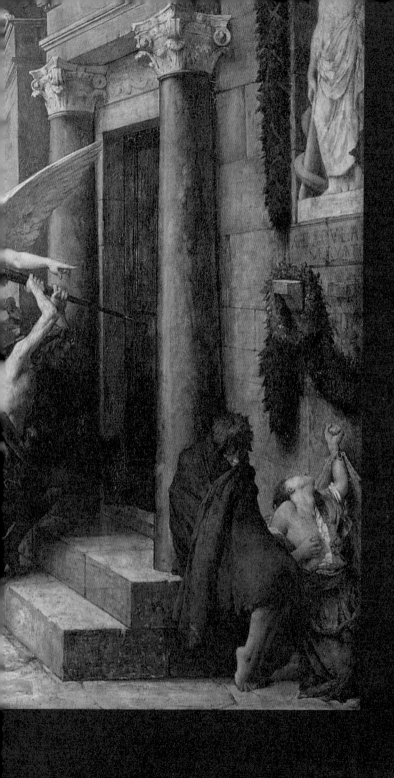

10.

〈黑死病在羅馬〉

——德勞內

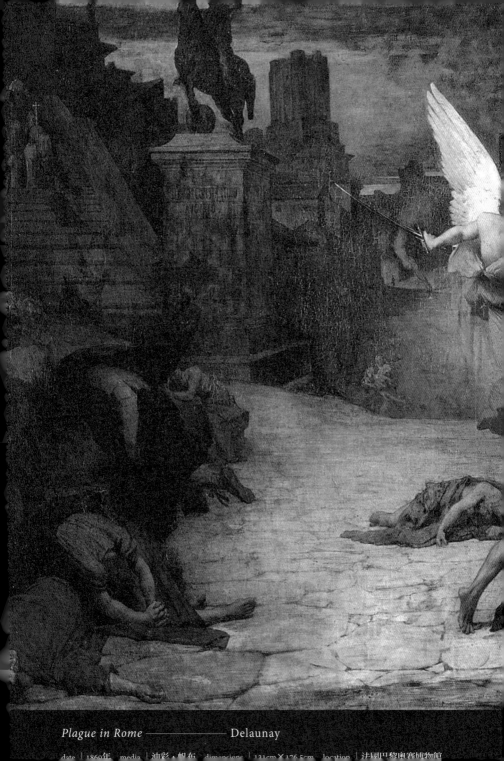

*Plague in Rome* ———————— Delaunay

date｜1869年　media｜油彩・帆布　dimensions｜131cm×176.5cm　location｜法國巴黎奧賽博物館

〈黑死病在羅馬〉是一幅讓觀賞者感到不寒而慄的作品。

從畫面上雪白美麗的雙翅可以判斷出，身披紅布停在半空中的青年是個天使。

天使本是無性別的，而畫中的這個人物卻有著少年般健壯的身體。他的右手握著長劍，左手毫不遲疑地指向著大門。他的臉上籠罩著一層冷酷的光芒，這是缺乏歷練的年輕人臉上常有的表情，讓人分不清是傲慢還是冷漠。他給畫面帶來一種不祥之感。

這位天使對石階上那些交疊在一起的屍體，以及身旁行將就木的人沒有絲毫關心，對於人類的祈禱和絕望也置若罔聞。

難道天使不是應該溫柔地守護人類，支持和陪伴我們嗎？

那也未必。

德勞內是從《黃金傳說》[10]中獲得靈感，進而創作了這幅畫。書中有這樣一個傳

編註10：十三世紀由義大利修士德沃拉吉尼所彙整的聖徒誌，記載有大量的聖人傳說。

說：

「在倫巴第王國的歷史書中，有這樣一段文字。在古姆貝爾圖斯王統治的時代，黑死病蔓延至義大利全國，死者接連不斷，屍體多得幾乎無法好好安葬。在羅馬和帕維亞，此病尤為猖獗。那時人們親眼看到空中飛來了一個守護天使，但天使卻帶來了一個手持長矛的惡魔。一旦天使發出命令，惡魔就舉起長矛帶來死亡。惡魔在哪一家用長矛敲幾下，這家就會抬出和所敲數目相同的屍體。」

這個被派遣而來的天使帶來了瘟疫和死亡，讓死屍遍野，還帶領著惡魔！

日本人常常把天使當作猶如神祇一般的存在，看到這樣一幅畫，會令人感到恐怖倍增。原本基督教中的天使就是神的僕從，而神曾經在世上發動洪水（挪亞方舟），燒毀城鎮（索多瑪和蛾摩拉城），對看不順眼的人類四處殺戮，所以天使現在來做同樣的事也沒有什麼不可思議的。

而這一次的神罰極其慘烈。陰森可怕的惡魔被天使操控揮舞著長矛，看上去這個工作它做得並不愉快，彷彿更像是它自己也在遭受懲罰。它遵從天使發出的號令叩打著大門。一下、兩下、十下、二十下……究竟要敲到何時？

木頭大門上的敲擊之處已經凹陷，猶如被剜去了一塊，從那氣派的大理石圓柱

可以看出這應該是一個富裕之家，僕人也不計其數吧？

## 也許他們都得死。

這裡是七世紀的羅馬。從殺氣騰騰的背景建築物上，可以看出西羅馬帝國沒落後的荒涼。左邊矗立著的是振興羅馬帝國的先皇——馬可·奧理略的騎馬雕像，他俯視著這個城市，感懷這裡曾擁有的榮光。在後面長長的階梯上，一些人披著斗篷，高舉著金色十字架，一邊垂首往上走，一邊做著祈禱。

畫面右下方有一對男女背對著天使和惡魔。男子彎曲著身體，對於外界好像什麼也聽不見，什麼也看不見，或者說已經不想聽也不想看，完全把自己幽閉在自己的世界裡。而半裸的女子身形絕望，她向上伸出握著貢品的左手，朝向裝飾在壁龕裡的雕像，那是希臘神話中的醫神阿斯克勒庇俄斯（這點從盤曲著蛇的手杖判斷可知）。這表示她已經完全不再相信基督教和醫生，只篤信異教之神。

就在這時，大門的敲擊之聲已經響徹四周。

象徵死神的惡魔按手持利劍的天使所指示，便足全力地在一個大戶人家的門前敲擊著。

畫面中央有兩個人正好爬上坡，卻停住腳步凝視著這邊發生的一切。畫面上方在隔壁府邸的屋頂上還有一個目擊者。這些人也許就像《黃金傳說》中寫的那樣，是在這場地獄般的災難中倖存的人吧。

**他們要把目擊的一切流傳下去——**
**他們曾親眼看到天使帶來了惡魔。**

黑死病是鼠疫的別名，它的末期症狀是出現黑色斑點，這也是「黑死病」名稱的由來。

這種病本來是齧齒類動物之間的傳染病，之後透過跳蚤傳給了人類。這是一種全身侵襲性的傳染病，傳播快且致死率出奇地高，腺鼠疫的致死率是百分之六十至九十，而肺鼠疫則高達百分之百。時至今日，雖然已經有了治療方法，但萬一用藥太遲依然會有生命危險。

鼠疫給歐洲留下了深重的心理陰影。世界上第一次有記載的鼠疫大流行，發生

一位已經失去求生意志的男子，以及絕望地向醫藥之神阿斯克勒庇俄斯求助的女子。

於六世紀的查士丁尼一世時代（所以這場瘟疫也被稱作「查士丁尼瘟疫」），源於埃及，漸漸擴散到東羅馬帝國。這場浩劫一直持續了六十多年。

之後鼠疫一直週期性地席捲各地，範圍最廣、破壞性最大的一次鼠疫發生在十四世紀。據推測，這場災難幾乎奪去了當時歐洲四分之一到三分之一（兩千萬到三千萬人）的生命，這代表每三到四個人就有一個因此死去，難怪人們的生死觀都發生了巨大變化。

因為死亡近在咫尺，「memento mori（記住你終有一死）」成為眾多藝術的主要中心思想。不但殺人犯、異教徒之流，連剛出生的嬰兒以及與神明最接近的神職人員也因此病而命喪黃泉。人們震驚於死神的平等主義，感受到了神罰天譴的可怕。

鼠疫到了近代依然沒有終結。

雖然人們越來越瞭解到檢疫（不允許鼠疫流行之地的遊客及物資入境）的重要性，也不再是過去那種毫無防備和覺知的狀態，衛生狀況也有所改善，但當時人們

尚不知這種病是以跳蚤為媒介，所以治療方法一直停滯不前，束手無策。

鼠疫的恐怖一直持續到了十八世紀。一五七六年的威尼斯（提香・韋切利奧因此去世），一六二九年的米蘭，一六六五年的倫敦，以及一七二○年的馬賽，這些由鼠疫帶來的災難幾乎舉世皆知。

關於倫敦的這場鼠疫，《魯濱遜漂流記》的作者丹尼爾・笛福發表的實錄文獻中有詳細記載。

當鼠疫的報導剛出現時，大家驚慌失措，於是各種占卜師、神職人員紛紛出現，他們在大街上叫嚷著這一切都源自神明的憤怒，希望人們改過自新。真假醫生發放著各種其實毫無功效的藥片，進行無用的治療手段。

一些家庭早早逃離倫敦，沒錢也無避難所的貧民只好留下。有的家庭只是讓僕人出去一趟買東西，就把疾病帶了回來，以致全家遭受滅頂之災。法律規定必須隔離出現死者的家庭，禁止他們出門，但看守拿了賄賂便自己偷偷溜走了。在文獻中記錄了各式各樣當時發生的故事。

據推測，當時倫敦失去了六分之一的人口（約為七萬五千人），但還有相當一

部分的人是在逃離倫敦的途中喪命，所以正確的數字無法估算。即使精神奕奕離開城市的人，也有可能已經染上病毒。

在文獻中，笛福還眞實而詳盡地描寫了腺鼠疫和肺鼠疫發病症狀的不同之處。

腺鼠疫會讓人「痛到發瘋」，哀號之聲即使在門外也能聽得一清二楚。一開始是「發高燒嘔吐拉稀，並伴隨難以忍受的頭痛及背痛，在這種病痛的持續中進而陷入昏迷。有的人在頸部或腹股溝、腋下會生出腫塊，漸漸化膿產生劇痛，非常人所能忍受。」但有時也有康復的可能（大概在百分之十到十四左右的機率），一旦痊癒將終生不再罹患此病。

而另一種肺鼠疫是不知不覺中在人體內發病，而且「必然死亡」，「本人會在什麼都感覺不到的情況下突然昏厥過去，在沒有任何痛楚之下慢慢死去。」

當時對於鼠疫的種類還是毫無頭緒的（鼠疫病菌直到一八九四年才被發現），笛福也是一頭霧水，「爲什麼同樣的疾病卻產生完全不同的症狀？爲什麼不同的人發病的情形如此不同？我並非醫生，實在無法說清其中緣由和經過。」

關於肺鼠疫，甚至有發病五小時即因呼吸困難導致死亡的案例。這是多麼讓人

震驚！

## 鼠疫病人既是受害者，同時也是害人者。

剛剛還在自己面前說笑的人，頃刻之間倒下去死了，而對方在死之前或許已經把疾病傳染給自己，而自己也有可能把疾病傳染給家人。不論是旁人還是自己，都無法區分誰是病人，誰是健康的人。猶如那曾經的天使、如今的惡魔（墮落天使）一樣，在天使和惡魔之間的區別是模糊的，惡魔即天使，天使即惡魔。如果以善惡二元論為前提來思考這件事，這是一個多麼艱難又可怕的觀點。

笛福這樣寫道，隨著鼠疫長時間流行，人們逐漸變得無法思考，感覺麻痺。與生前相比，太過淒屬的死狀，死後面貌變化太過可怕，還有堆積如山的屍體，這些都讓人們漸漸習以為常，對家人和親友的死亡甚至都已流不出眼淚。就像這幅〈黑死病在羅馬〉中那個面無表情、呆坐不動的男子那樣，對於這樣一個無法理解的局面，他已經失去了所有抗爭的力量。

在德勞內生活的十九世紀中葉，鼠疫的流行已然成為過去式，但對於當時的人們而言，沒有人知道，也無法分辨這種疾病已經完全偃旗息鼓，又或只是短暫的休戰狀態。

這幅作品中的情景雖然是遙遠的過去，但也可以說是「memento mori」已經浸淫於歐洲人民遺傳基因中的一種表現。但即便這樣，畫中天使命令惡魔去隨機殺人這件事還是有些⋯⋯

順帶一提，日本是免於受鼠疫肆虐的國家之一。而且，發現鼠疫病菌的也是日本人北里柴三郎[11]。

朱爾・埃利・德勞內（1828-1891）

留下了很多鑑賞價值極高的歷史畫和肖像畫，當年也是法國學士學院會成員。

在這幅作品展出時，作家戈蒂埃曾稱讚它是一幅「充滿黑暗詩情、如魔法般的作品」。

譯註11：有「日本的近代醫學之父」、「日本細菌學之父」之稱，除發現鼠疫桿菌外，還研發了白喉、破傷風的血清療法。

11.

〈自畫像〉————蓋西

Pogo the Clown ———————— Gacy

（左圖購於Alamy圖庫公司）

小丑起源於中世紀歐洲皇宮中的逗趣之人。

當時，「滑稽之人」和「傻瓜」「身心有病之人」都是同樣的稱呼（英文為 fool，德語為 Narr……等等）。他們被嘲笑捉弄，受到非常過分的對待。

雖然後來宮廷小丑獲得可以對皇帝口無遮攔的許可，擁有了一份「愚者的自由」，但這個職位可不是任何蠢人都可以勝任的，它需要智慧，而且絕不是一個輕鬆的角色。

而作為宮廷以外那些遷徙劇團和馬戲團中的典型搞笑角色，有的可怕，有的詼諧，有的愚鈍，演化出各種不同種類的丑角。

十六世紀，在一個義大利劇團誕生了 Pedrolino 這個角色，從法語的音譯再化為縮略形式，就變成了現在的 Pierrot（小丑）一詞。十七世紀下半葉，小丑的形象定格為穿著又大又肥的衣服，臉上塗得白白的樣子。而隨著十九世紀的到來，又變身為「悲傷的小丑」這樣一個新的形象。

小丑從一個一直以來單純被嘲笑的角色，轉變成了把自身苦惱隱藏在外貌之下的新形象。戀愛中的青年、不被賞識的藝術家以及純粹的浪漫藝術家，這些人與塗著白臉的小丑形象重疊，在各個領域粉墨登場。比如詩歌《月光和小丑》（阿波利

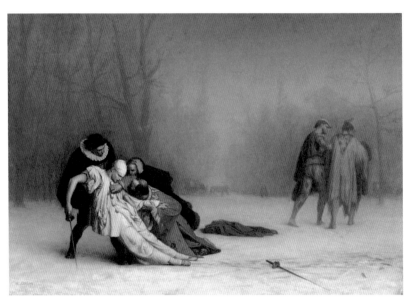

傑羅姆，〈假面舞會後的決鬥〉，1857年。

奈爾），歌劇《丑角》（雷翁卡伐洛），繪畫〈假面舞會後的決鬥〉（傑羅姆）等。

小丑臉上的眼淚印記也是這個時候被添加上去的，隨後他們臉上妝容的顏色圖案就變得越來越豐富各異。小丑的衣服曾經非常鮮豔搶眼，只是臉上塗著一層白色，所以人們還能想像出小丑原來的樣貌。

隨著時代變遷，小丑的眼睛周圍、嘴巴周圍還有鼻子都被塗上了顏色，如同戴著一張面具，讓人完全無法看出在那下面究竟是一張怎樣的臉。說

得極端些，甚至都無法判斷那下面是不是一張人類的臉。像這樣的小丑不管怎麼飛、怎麼跳，人們真能打心裡感到愉悅嗎？

馬戲團裡的姑且不論，如果獨處時突然面前冒出這樣一個人……

到了二十世紀七〇年代，小丑又被賦予了一個新的形象——恐怖。

小丑恐懼症不像尖銳恐懼症和懼高症那樣在醫學上獲得認知，但恐怖小說和恐怖電影卻讓它擴大了影響。比如史蒂芬·金的《牠》（It）不但成為世界暢銷小說，以此改編拍攝的影視作品也大獲好評。

小丑的動作是那麼好笑，微笑又是那麼讓人安心，如果當他那遲緩而讓人放鬆警惕的微笑中，突然有一瞬間暴露出異樣的本性，才真是怪誕恐怖的頂點吧。恐怖作品的製作人，對笑過之後突如其來的戰慄效果是最清楚不過了，所以大量作品中的恐怖小丑以勢不可當之勢趕走了令人愉快的小丑。

英國一所大學發表過這樣一個研究報告。讓兩百五十位從四歲到十六歲的孩子觀看多幅掛在醫院牆壁上的小丑畫作，然後詢問其感想。那些小丑的畫都是為了讓住院的病人心情愉悅，很普通的馬戲團小丑之類的畫像。但讓人吃驚的是，沒有一個人覺得那些畫讓人感到開心，有的孩子甚至覺得很可怕。

對於普通人來說，最熟悉的小丑莫過於麥當勞叔叔了，不知道大家在最初見到時是否也曾感到過一絲恐怖呢？

現在，我們來看這幅畫，一幅扮成小丑的自畫像。

即使我想恭維，也實在無法說這是一幅很好的畫，最多就是可以用在海報之類的一般水準。

紅白相間條紋中的那條藍線格外醒目，背景林木蔥鬱，各色氣球還有那隻張開的大手的位置都布局得當。勾勒在嘴巴周圍的紅色輪廓兩端往上翹，顯得他是那麼笑容可掬，但濃妝下的他其實並沒有在笑。小丑的視線是向下的，應該是在注視著

小孩，雙下巴更顯現出本人肥胖的體態，整體給人的氛圍是可親可愛的。

在畫面下方的紅色氣球上寫著「我是小丑坡格」，而這個小丑坡格的真名是左下方草綠色氣球上的親筆簽名——J・W・蓋西。他並不是一位畫家。

有不少名人，本身並不是畫家，但也畫得相當不錯。他們的作品被高價收購，也舉辦個人畫展，比如眾所周知的希特勒、孟德爾松、黑澤明、西爾維斯特・史泰龍、大衛・鮑威等人。蓋西也算其中之一，他的畫據說因為包含著一種宗教情緒而頗受歡迎。

他畫過很多小丑的畫，也常常以這個扮相前去慈善機構慰問或者跟孩子辦活動，他是真的投注全身的心力在扮演著小丑坡格。

約翰・韋恩・蓋西，一九四二年出生在伊利諾州芝加哥市。他的母親有丹麥血統，父親有波蘭血統。他在小學時曾從鞦韆上摔下來撞到頭部，導致腦血管凝血，一度記憶喪失，後來靠藥物治療痊癒了（也有人說是腦部未曾痊癒，所以帶來了不良影響）。無論如何，少年時期的他體弱多病，他父親曾經希望兒子能像西部片男演員約翰・韋恩那樣充滿男子氣概，所以給他取了這個名字。可惜事與願違。蓋西

在一個時常被辱罵、鞭打及虐待的環境中長大。

為了贏得父親的讚賞，蓋西非常努力。他從職業學校畢業後在一家鞋店當銷售員，不久就因為第一名的銷售業績而晉升為部門經理。後來他和同事結了婚，搬到妻子的故鄉愛荷華州。他在那裡經營數家炸雞店，加入了青年商會，並且成為商會會長候選人。他和妻子生下一男一女兩個孩子，這段日子可以說是順風順水。

然而不久後，他因被揭發對未成年男子性侵而被判處十年有期徒刑。在獄中，妻子與他離了婚。

雖然如此，二十六歲的蓋西並沒有氣餒，他在獄中獲得了高中畢業證書和函授大學心理學的學分，還交了一份關於如何改善囚犯待遇的報告。這份報告在議會中獲得認可，使他成了模範囚犯，原本十年的刑期不到一年半就獲得假釋，他得以重返故鄉芝加哥。

他在其他州所犯之事漸漸被人遺忘，一直把蓋西當作不孝子、酗酒成癮的父親那時也已去世。

不久之後，蓋西和一個帶著兩個孩子的女人再婚了。他在建築業界獲得成功，成為民主黨黨員，並熱心於慈善事業，成了當地名人。小丑坡格在孩子間也大受歡

迎。

他重新組建家庭，成了之前判刑不當的證明，也成為他陰暗一面的偽裝面具。

他在民主黨舉辦的宴會上，獲得與當時卡特總統夫人羅莎琳握手的機會，那張合照更成為他自我宣傳的工具（對於總統夫人來說，卻是一場災難）。

蓋西在工作方面的確勤懇賣力，像一隻工蜂。但另一方面，小丑坡格也在暗中物色著青少年，漸漸變成一隻怪獸。他在街頭進行性交易；他也喜歡鞭打對方，就像幼時父親待他那樣，看到對方痛苦就感到興奮，直至把對方弄死才能獲得滿足。

**他第一次殺人是在一九七二年，再婚的幾個月前。**

他強姦並刺死了在郊外偶遇的十六歲少年，將其埋在家中地板下方，雖然鋪上了一層石灰，但依然臭味難擋。原本就關係不睦的妻子因為厭惡這間房子而離開。

第二次離婚後，蓋西的欲望越發膨脹，成為犧牲品的人數激增。

一九七八年，警局接到報案，一名十五歲的高中生在暑假說出去打工後就下落

不明。據說他找的工作是建築工，而雇主就是蓋西。

員警很自然地想起半年前的一個事件。一名二十七歲的青年被一個體型偏胖的男子叫上了一輛高級奧茲莫比爾轎車，途中被迫吸入氯仿（三氯甲烷），然後不知被帶到何處，被鞭打後遭到了性侵，等他醒來時發現自己在一個公園裡。當時員警對他的證詞並沒有當真，於是年輕人開始自己搜尋同品牌汽車，最後查到了蓋西。

但員警依然懷疑這只是一個流浪漢的胡言亂語，雖然也對蓋西進行了例行詢問，但畢竟蓋西是當地深受信賴的成功人士，為人又溫和可親。所以，這個案子最終以一個吸了氯仿的年輕人的錯覺而結案了事。

可是如今，十五歲少年失蹤案和二十七歲青年性侵案裡都出現蓋西這個名字，而且經員警進一步調查，發現了蓋西在愛荷華州的犯罪前科。難道他真的還有另一張不為人知的面孔？

員警突襲了蓋西的家，發現了地板下的暗門。門一打開，一股刺鼻的惡臭味就撲面而來，裡面到處是白骨和腐爛的屍體。

員警最後挖出了二十九具屍體。但蓋西殺害的人數不止這些。據他自己供稱，他一共殺了三十三個人，因為沒地方埋葬，把其中幾具屍體扔進了河中。他招認了

對每一個人的殘殺過程，其虐殺方法簡直令人髮指。

從蓋西的照片來看，他只不過是一個隨處可見、體格健壯的地方紳士，與連環殺人惡魔的形象相距甚遠。事實上，他身邊的每個人，甚至曾經與他同住一個屋簷下的妻子，也從來沒有懷疑過他。他真的是太普通了。

蓋西曾說：「只要變身為小丑坡格，我就能感到平靜安寧。」「只要變成小丑，我就可以無所顧忌地殺人。」身體裡的那個怪物好像癌細胞一樣繁殖，等到無法控制時，也許他就藉著小丑的外貌來平衡自己的精神狀態。

## 史蒂芬・金的《牠》中那個恐怖小丑的原型就是蓋西。

但電影中的小丑一直雙眼充血，出現的瞬間就讓人感覺驚悚萬分，而蓋西畫中的小丑卻並非如此，這個小丑的外貌和蓋西一樣平凡。在這樣的背景下，這幅畫依然賣得相當好，和著名的導演、音樂家所創作的作品一樣有人願意收購。

連環殺人狂魔的作品──光靠這一點也能賣出好價錢，這個現實還真讓人感覺

有些背脊發涼。

## 約翰・韋恩・蓋西（1942-1994）

有「殺手小丑」的外號。

他被處以注射死刑，通常只要七、八分鐘就能結束的死刑過程，這一次卻因為出了差錯而延長到二十多分鐘，這件事隨後還被人詬病。對此，檢察官斬釘截鐵地說，比起那些受害者曾經承受的痛苦，他受的這些真是無足輕重。

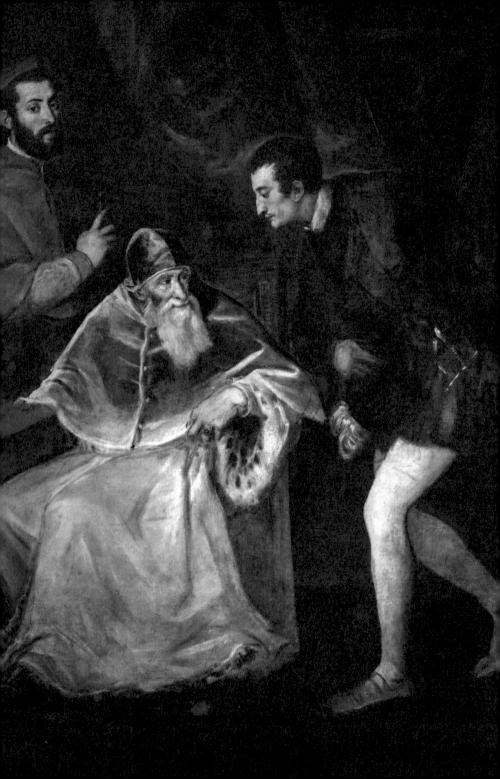

12.

# 〈教皇保羅三世和他的孫子們〉—— 提香

*Portrait of Pope Paul III with His Grandsons* ——————— Tiziano

date. | 11545-1546年　media. | 油彩・帆布　dimensions. | 202cm×176cm　location. | 義大利那不勒斯卡波迪蒙蒂博物館

大畫布上並列著三個幾乎和真人等身大小的人物——年老的教皇和兩個年輕人。儘管他們的手和衣服仍未完成，但在提香眾多的肖像畫中，這一幅深刻描繪出人物內心的傑作，評價還是很高的。

你說感覺不到什麼特別的魅力？

不不不，當我們慢慢解開歷史的繩結，你一定會感到它跟惡漢小說（即主角為惡人的小說）一樣精彩有趣。

時間是一五四六年。

提香作為當時首屈一指的人氣畫家，在權力階層和富豪中十分搶手。神聖羅馬帝國皇帝查理五世還授予他「宮廷畫家」的稱號，但因為提香不喜歡宮廷束縛的生活，一直不曾離開故鄉威尼斯。他只去過梵蒂岡一次，逗留了將近八個月。這是他生平第一次離家那麼長的時間，當然那是有原因的，後文中會詳述。

請這位天才畫家來創作國家紀念肖像畫的，是第二二○代羅馬教皇保羅三世，當時他七十八歲（離去世還有三年）。他在位十五年間，曾廢除英國的那號人物，也就是畫中央的那號人物，當時他七十八歲（離去世還有三年）。他在位十五年間，曾廢除英國的亨利八世，在羅馬遭到過異端審判所的監禁，為了對抗路德的宗

教改革承認了耶穌會。耶穌會成立以後，世界各地開始實施基督教的傳教活動（方濟各・沙勿略來到日本傳教，追本溯源也和這位保羅三世有關）。

從他的任何一幅肖像畫中都可以看出，保羅三世是一個處事精明、具有高明手腕的政治家，當然對於他也是惡評如潮。有傳言說他之所以在很年輕的時候就能當上樞機主教，是因為他把美貌的妹妹（即使妹妹已經結婚生子）獻給了當時的教皇亞歷山大六世。不管是誰設計的這個美人計，他的妹妹茱莉亞的的確確成了亞歷山大六世的情人，而法爾內塞家族也自此受到各種優惠待遇。

儘管他早早登上了樞機主教的寶座，誰都以為他很快就能一步登天，但因為政敵美第奇家族從中作梗，他直到六十六歲才坐上那個至尊寶座，這在當時也算高齡了。

那時保羅三世彎腰駝背並患有痛風，有人說他教皇的寶座大概還沒坐熱就要升天了，也有人說是因為他曾受盡侮辱磨難才會被任用。但也有傳言說他故意裝出這副老弱病痛的樣子，讓競爭對手疏忽大意，才得以執掌大權。實際情況是保羅三世酒量驚人，在那個至高位置上一直活到了八十一歲。他老謀深算，重振了教皇廳的威望，從其手腕可見後者的推論比較可信。

保羅三世大權在握之後，為了法爾內塞家族王朝的確立真是費盡心思。他不顧查理五世的反對，為軍人出身的兒子皮耶．路易吉成立了帕爾馬－皮亞琴察公國，並立即任命兒子為領地領主，也就是帕爾馬公爵。然後給四個孫子，也就是皮耶的兒子們，也先後安排了職位，為法爾內塞家族王朝奠定基石。大兒子亞歷山德羅被提升為樞機主教；老二奧塔維奧則取而代之獲得法爾內塞家族的長子繼承權，成為公國繼承人；老三拉努喬則擔任騎士修道會館區長（成人後也會被提拔為樞機主教）；如果老二奧塔維奧過世時沒有繼承人的話，老四奧拉齊奧就將繼承他的一切。

總而言之，為了讓法爾內塞家族永遠把持教會和世俗兩方面，保羅三世把他的四個孫子分成了兩組：神職者及其後補，公國領主及其後補。他們之中總有一個會成為教皇，總有一個會成為公國領主。路德曾痛批「保羅三世貪得無厭，任意揮霍教會財產」，看來確實是如此。

這幅畫中所畫的兩個年輕人，左邊那個穿著神職服裝、留著鬍鬚的就是亞歷山德羅，右邊那個佩劍彎腰的就是奧塔維奧。

讀到這裡，一定會有人覺得哪裡有些不對勁吧。

天主教的領袖羅馬教皇有親生兒子？有自己的孫子？

天主教的神職人員不是必須是童子之身的嗎？

不是得許下純潔的誓言才能就任神職工作的嗎？

的確如此，但也並非如此。

因為有極少一部分人是在決心侍奉神明之前就已經結婚生子的。對於這些人，教會通常會睜一隻眼閉一隻眼，只要他成為神職者時發誓保持純潔、遵從規則，就沒有問題。也就是說，神職人員僅僅是「不能結婚」，換言之，只要沒有正式結婚就沒有太大的問題，還是可以有自己的孩子。就像只要把裸體女人叫作維納斯，無論是畫家也好，觀畫者也罷，都是不會被詬病的，也就是上有政策下有對策。

在文藝復興時期，像如此鑽漏洞的「世俗教皇」（當然這屬於一種惡意的稱呼），只要不是男同性戀者，都擁有眾多子嗣。如同「我看到和尚在買梳子」這句話一樣，大家對這個事實都心知肚明，也感歎「基督教離羅馬越近越是墮落」，所以有越來越多人加入了路德發起的宗教改革運動。

諸如以教皇為首，下面的主教等人都是清廉而遠離塵囂的存在——這類先入為

主的想法（對此，不知道現代人是怎麼想的），在文藝復興時期完全是南轅北轍。

當時的主教和世俗的封建領主完全一樣，有自己的領地，有自己領地上的民眾可以支配，甚至會雇騎士團行使武力來擴大自己的領地。他們不斷積累財富，在政治上要盡各種陰謀詭計，甚至還會搞暗殺活動。

他們和世俗領主唯一的不同之處就是──他們沒有結婚，所以原則上他們雖然不存在世襲，但如上所述，他們的規避手段可多著呢。

對於這種「花和尚」，和自己有血緣關係的人才是最可愛的，所以無論如何都要把手中的權力留給身邊和自己血肉相連的親人。無視一切歷代教皇的家族血統觀念，讓他們常會優先提拔自己的「外甥」之類成為官員。

這種「裙帶關係」裡的「外甥」是真外甥倒也罷了，但有不少其實就是他們的親生兒子或孫子。在義大利語中，外甥、侄子、孫子都是 nipote 這個單字，真是太便利了。

很多人都知道這幅作品的名稱曾被譯為「教皇保羅三世和他的外甥們」，因為沒有想到教皇也有自己的孫子吧，或者即使知道，也想不到他們敢公然畫在肖像畫中，所以才翻譯為「外甥」的吧。

提香當然對這一切心知肚明，

和各種王公貴族交往過的同時代人，

是不會對神職者的腐敗感到特別驚訝的。

在畫這幅畫的數年之前，提香也曾為保羅三世和他的孫子拉努喬畫過肖像畫，那時只停留很短的時間就完成了作品。

那為什麼此次提香在羅馬待了半年之久呢？那是因為這幅畫對於法爾內塞家族具有重大的政治意義，從畫中必須傳達出一個明確的資訊，對於人物的位置以及構圖需要密切的商談，所以需要很多時間。

其實還有一個更重要的原因——提香自身也深陷腐敗的泥潭，他想拜託保羅三世一件大事。如同畫上那個溺愛子女的教皇一樣，提香也是這樣一個糊塗的父親，他想為他自己那個毫無繪畫才能的浪蕩兒子，爭取位在住家附近一所大修道院的神職職位，吃一份皇糧，這就是這位畫家的軟肋。

保羅三世是絕不會放過對方這個弱點的，他故意讓提香的期待不斷膨脹，將其留在羅馬，為他完成這幅將來可以成為一筆財富的繪畫珍品。

但為什麼最終沒有完成呢？

因為提香的願望沒有達成。

雖然滯留羅馬期間的衣食住行還有畫畫材料，教皇都替他打點得毫無欠缺，甚至授予他羅馬市民權和大大小小各種榮譽，但提香最在意的兒子的神職職位，最後竟被敷衍過去，並不是他期待的那所大修道院，而只是一個小教區的神院，年薪也少得可憐。因為對於教皇來說，那家大修道院是在政敵的掌控之下，他不想為此旁生枝節。

提香在畫到一半時知曉自己被騙，他的自尊心一定受到了很大的打擊，所以不把畫完成就是他的答覆。但雙方的關係並沒有因此惡化，當時已五十多歲的提香也是一個老奸巨猾之人，他沒有讓對方看出自己的憤怒，只說很快會再回羅馬完成這幅畫（其實沒有半分遵守諾言的打算），就返回了威尼斯。

藝術家的復仇是非常恐怖的。

當時被教皇擺了一道的提香，給後人留下了一幅讓他痛快萬分的作品。只有像他這樣的天才，才有可能藉由畫作來報仇。他讓訂購者發現不了，卻讓其他觀賞者確確實實獲得了某些資訊。

〈教皇保羅三世和他的孫子們〉為何如此有名？就因為籠罩於畫面全體的某種陰鷙氣息，暗喻了一個利慾薰心的利益家族，刻畫出了一個手握大權老者的真實嘴臉。

保羅三世這位身處權力頂點的教皇，身著教皇袍服，手指上戴著一顆閃爍耀眼的巨大寶石戒指。他坐在椅子上，腳上穿著一雙用金絲線繡著神聖十字架的鞋子（因為臣民要對他匍匐下跪，親吻那個十字架）。因為他的背脊弓得弧度太大，看上去就像一隻從殼裡伸出頭的老烏龜。他消瘦的臉頰上覆蓋著一層黑色陰影，鼻子過長，雙眼凹陷。他的右手部分因為沒有畫完而隱隱約約，放在教皇寶座上的左手緊緊握著扶手，還有茂密得異於常人的冉冉白鬚。風燭殘年與頑固不化這兩個不和諧的音階在他身上跳動，滲出一種即使如此狡詐的權術家，也依然無法逃脫的老後孤獨感。

左邊站著的樞機主教亞歷山德羅視線迷離飄忽，彷彿他的思緒在天上馳騁。乍

**靠家族權勢登上教皇寶座的保羅三世，被畫得乾癟佝僂。**

看之下給人的感覺是他有著一張非常適合神職工作的臉龐，但他的右手戳穿了這個表象（事實上他有數不清的情人）。他和他的祖父一樣緊緊抓著教皇座椅的椅背，好像在告訴眾人這個既定事實——他就是下一任教皇。

右邊的奧塔維奧，作為法爾內塞家族在俗世的代表人物登場。畫中的他謙恭有禮，俯身對祖父顯出一派恭順之意。保羅三世當時已讓這個孫子娶了和自己水火不容的查理五世的女兒。從各種意義上來說，圓滑精明的處世之道是最重要的。奧塔維奧的側臉流露出一種狐疑的表情，讓人覺得畫中的保羅三世正在向孫子面授機宜，告訴他如何圓滑處世的訣竅。

保羅三世透過這幅正式的肖像畫，向外界宣布這兩個外甥（其實是孫子）已是自己正式的繼承人，不管周圍是何意見，都得接受這個事實。

然而畫中的他被畫得如此乾瘪佝僂，讓一份繼承宣言變成這麼一幅拚了老命也要保住權力的不雅姿態，不由得讓觀者感到「想得美」。

提香很明顯是模仿了拉斐爾的〈教皇利奧十世與兩位紅衣主教〉的一部分構圖。坐在鋪著深紅色桌布桌子前的是教皇利奧十世，拉斐爾在桌上放了一個鈴鐺

拉斐爾，〈教皇利奧十世與兩位紅衣主教〉，1519年。

（作爲宗教的象徵），而提香畫上的是一個沙漏，也許正是暗示著保羅三世已經活不久矣。

在拉斐爾的作品中，作爲教皇候選人的表弟站在他身後抓著椅背，而事實是這位表弟早就過世了，並沒有成爲教皇。數年後，另外一位樞機主教讓人模仿拉斐爾的這幅作品，把自己畫入了那個位置。他雖然也抓著那個椅背，最終也沒有抓住教皇那個位置。

提香應該知曉這兩件事，他是在祝願保羅三世的孫子最終也無法成爲教皇，所以他是明知這些典故，才把亞歷山德羅也畫成這個樣子的吧。

我們拜託天才畫家給我們畫肖像畫時，還眞得小心一些。

提香・韋切利奧 （1490?-1576）

爲巴洛克時期的繪畫先驅，享有盛名，留下眾多宗教畫、神話畫和肖像畫的傑作。

13.

〈奧菲莉亞〉──

米雷

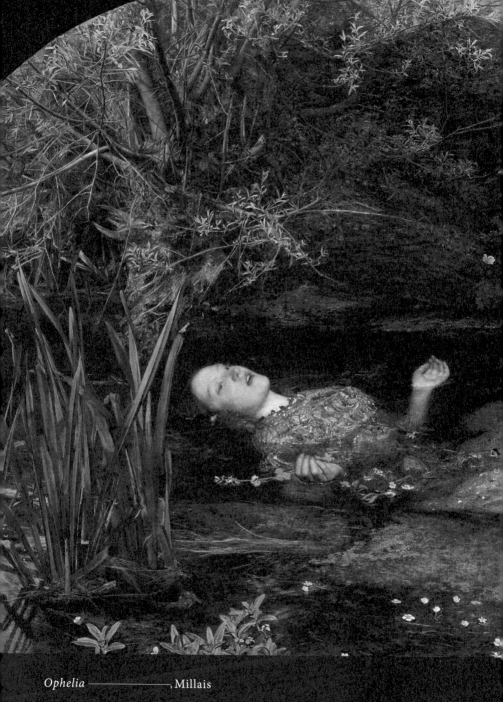

*Ophelia* ——————— Millais

date｜1851-1852年　media｜油彩・帆布　dimensions｜76.2cm×111.8cm　location｜英國泰特美術館

丹麥王子哈姆雷特鬱悶不已。

他的父王突然逝世之後，母親竟然立即再婚，而再婚對象還是他父親的親弟弟。這位叔叔成了新國王。那天夜裡，父親的亡靈出現在哈姆雷特的面前，告訴他自己並非病死，而是被弟弟所殺。

自此之後，哈姆雷特開始了他充滿猜疑的復仇行動。周圍的人都覺得他的行為超出常理，尤其是曾經和他深深相愛的未婚妻奧菲莉亞，更是無法接受他過激而異常的言行。哈姆雷特不但突然給了她一封讓她「去修道院」的莫名其妙分手信，還刺殺了她的家人，致使奧菲莉亞那顆純潔的心被逼得落入了瘋癲的深淵。

——大家知道這就是莎士比亞四大悲劇之一的《哈姆雷特》吧。

這位可憐的女主角奧菲莉亞，

她那無比哀切的臨終光景實在讓人難以忘記。

她的死是由哈姆雷特母親的臺詞轉述出來：「在小河旁斜長著一株楊柳，它�

毵的枝葉倒映在水流中」，她摘了「毛茛、蕁麻和雛菊」的花枝編了一個花環，正

當她想把那個花環掛在細枝上時，不小心落入了小河，「她就像一條人魚般漂浮在

水面上，嘴裡還輕聲哼唱著祈禱的歌謠，不知自己已身處險境」，「很快她的裙襬

就被水浸得越來越重，可憐的奧菲莉亞像個祭品一般，還沒有唱完她的歌就沉到了

河裡的泥潭之中，之後再也沒有任何聲響……」

英國畫家埃弗里特・米雷熟讀莎士比亞的作品之後，把奧菲莉亞的悲劇巧妙地

視覺化，呈現在我們眼前。

在鬱鬱蔥蔥的森林之中，美麗純潔善良的少女「不知自己已身處險境」，她目

光凝滯，仰躺在水面上隨波飄零。和其他貴族少女一樣，她穿著用金絲線精心縫製

的閃閃發亮的衣裙，脖子上戴著花環。她的裙子膨開，剛剛摘下的花草散落在她的

身邊。她可愛的小嘴微張著，一邊「輕聲哼唱著祈禱的歌謠」，一邊像十字架上的

殉教者一樣雙手攤開。一隻長著血紅色胸毛的知更鳥（畫的左邊）站在樹枝上一動

也不動地俯視著這一切。

美麗與死亡的合體，在任何人的印象裡，奧菲莉亞一定就是這樣的吧。

這幅作品一經發表就備受好評，至今仍被視為一幅古典名作，這是不無道理的。

雖然原著背景是在北歐，但米雷遍尋倫敦南部的田園，最後終於找到了在一處小河邊「斜長著一株楊柳」（楊柳和日本的垂柳不同）的絕佳之地。因為他的素描畫了很長的時間，所以畫中混合了不同季節的各類植物，而它們的花語又象徵了奧菲莉亞的命運。楊柳代表「被捨棄的愛」，毛茛代表「孩子氣」，蕁麻代表「後悔」，雛菊代表「天真」，菫菜代表「貞節」，勿忘草代表「不要忘記我」，罌粟則代表「死亡」。

周邊小野花的冷清寂寞之態，更顯得奧菲莉亞像一朵碩大而華麗的花朵，而這朵動人的花，很快就會沉入深深的水底，消逝而去，香消玉殞前一刻的哀婉更顯得這位佳人無比動人。難怪艾德格‧愛倫‧坡[12]曾說：「佳人之死，毫無疑問是世上最詩意的主題。」

譯註12：Edgar Allan Poe，1809-1849，美國小說家、詩人、文學評論家。美國浪漫主義思潮時期的重要成員，以神祕故事和恐怖小說聞名於世。

奧菲莉亞頭部上方的楊柳代表「被捨棄的愛」，在柳樹周圍的蕁麻代表「後悔」。

在畫上正中央的底部是毛茛，花語是「孩子氣」、「幼稚」。

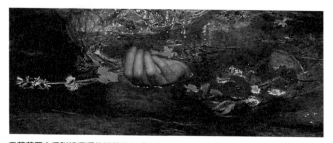

奧菲莉亞右手附近漂浮的雛菊代表「天真」，紅色的罌粟代表「死亡」。

十九世紀下半葉的繪畫中，也確實出現了許多關於美女死去場面的作品，大部分都是溺水而死，或是在和水有關的地方死去（一般認為水和女性有一種密切的關聯性）。

德拉克洛瓦、沃茨、德拉羅什、卡巴內爾、沃特豪斯、亨特、格里姆肖等著名畫家都曾在這個主題上大顯身手。彷彿是為了滿足男人的欲望之眸，一個個年輕美麗的女子在畫中被畫筆所殺害……

當時在倫敦和巴黎等大都市，妓女的數量成倍增長。因為當時可以讓女性工作的職業屈指可數，就算可以工作，工資也極其低廉，難以餬口，所以很多出身勞動階層的女孩不得不靠賣身存活。而一旦懷孕，因為當時不允許墮胎，她們會立即遭到社會的排斥，殺死孩子是死刑，幫助別人墮胎也是死刑。對於未來看不到一絲希望的貧窮女子，可以選擇的只有用劣質酒精慢性自殺，或者一頭跳進泰晤士河或塞納河。河川變成了死者長眠的墓地。

法國哲學家巴修拉曾這樣寫道：

「水是年輕美麗之死、花朵盛開之死的要素。」

這真是一位事不關己的浪漫主義者。

在曾經席捲全世界的獵殺女巫時代，他們把被懷疑是女巫的女子丟進水裡，浮上來的話就是女巫，沉下去的就是人類，以此來做判決。那段回憶貽害頗深，最後留在人們印象裡的就是女子溺死的話就可洗清自己是女巫的誣衊。

所以不再年輕、自暴自棄的妓女，或是沒有丈夫卻懷孕，覺得自己罪孽深重的女子，以為只要把命運交給水，就像受洗禮一樣，能將身上的污穢隨之一起洗淨，而自己那時也已經不在這個世上。這個代價也太大了。

據說當時正在海外留學的夏目漱石曾親眼看到米雷的這幅作品，備受感動。他在小說《草枕》中藉由主角這樣說道：「（作為死的地點）我至今不明白為什麼選擇那樣讓人感到不愉快的場所，可是一旦在畫中呈現……米雷畢竟是米雷，而旁人就是旁人，旁人憑自己的興趣也想畫一個風流的淹死鬼來看看。」

「淹死鬼」這個詞還真讓人心頭為之一顫。美女、水和死亡，不管什麼美文佳句，不論灑上多少浪漫的香水，現實的殘酷和恐怖在這個詞上被一言以蔽之。

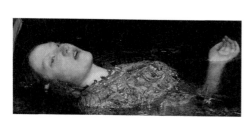

為父親的慘死而感到悲痛的奧菲莉亞，雙眼失神，微張著嘴。

米雷在作畫時與常人不同，他是完成背景後再去描繪人物。這幅畫的模特兒是伊莉莎白・西德爾（人們一般叫她麗茲），在帽子店工作時被畫家德弗雷爾相中成了模特兒。

麗茲身材修長，一頭紅髮，雖然算不上特別突出的美人，但她獨特的氣質成了拉斐爾前派畫家們眼中的繆斯女神。

米雷為了畫出真實的畫面，在自己家裡的浴缸裡放滿了熱水，讓麗茲浮在水面上。那時正值十二月，為了不使麗茲著涼，米雷在浴缸下面放了煤油燈來幫水加熱。有一次煤油燈的火滅了，熱水漸漸變涼，但米雷並未察覺。麗茲為了不打斷畫家，讓他能集中精神繼續作畫，一直保持著那個姿勢，因此得了重感冒。

我們來談談麗茲。她和奧菲莉亞一樣，也因為不幸的愛情而香消玉殞。

麗茲出生於貧窮的刀匠家庭，完全屬於勞動階層人民，但她的言談舉止卻文雅端莊，具有淑女風範（讓人聯想到《茶花女》中的原型──妓女阿爾豐西娜・普萊西）。她生來體弱多病，帽子店的粗重體力工作使她的身體狀況日漸惡化，她開始服用鴉片酊來止痛。對於鴉片的毒性，當時並不為人知曉，只知道這種藥可以緩和

身體上的所有疼痛，不但便宜，而且即使沒有處方也可以買得到。鴉片容易讓人中毒，麗茲就漸漸陷入了這個深淵。

麗茲成功地從辛勞的體力勞動者變身為模特兒。從發現她的德弗雷爾，繼而亨特、米雷以及羅塞蒂[13]等人都讓她做自己的模特兒。

羅塞蒂變得越來越迷戀麗茲。他把自己想像成義大利詩聖但丁，又把麗茲與但丁心中愛慕的戀人貝緹麗彩重疊在一起。這位麗茲的崇拜者與她定下婚約，並教她學會了讀寫和畫畫。後來她就只做羅塞蒂的模特兒了。

假如麗茲就此結婚成為羅塞蒂的妻子，即使稱不上釣到金龜婿，也算從貧困中完全解脫出來了。

但是英俊多情的羅塞蒂不但一直拖延婚期，而且不斷尋找新的模特兒，並和對方成為情人。麗茲就這樣過著如履薄冰的日子，身分不穩定，無法自立，每天就是等著那個流連在其他女人身邊的未婚夫，脆弱的心靈不斷受著煎熬，這一等就是八年。

八年後，羅塞蒂終於和麗茲結為夫婦，（不情不願？）但那時麗茲已經吸食鴉片酊成癮。婚後丈夫依然在外拈花惹草，麗茲又因整天擔憂是否會離婚而坐立不

編註13：Dante Gabriel Rossetti，1828－1882，與米萊斯，亨特共創立前拉斐爾派的著名人物之一，主張回到義大利文藝復興拉斐爾以前的藝術傳統。

安。

結婚不到兩年，麗茲留下遺書，選擇了死亡。

那一年，她三十三歲。她並沒有投河自盡，而是吞食了大量的鴉片酊。因為自殺者無法進入教堂的墓地，所以他們燒了她的遺書，說她是服藥過量，才得以埋葬於教堂。

羅塞蒂把妻子幻想成貝緹麗彩一般去崇拜，他在妻子的棺材裡放進了自己創作的悼念她去世的詩歌。但多年之後，他又遺憾那些詩歌未曾發表，撬開棺材把詩拿了出來。

在文學和繪畫領域讚美歌頌年輕美麗女子的不幸和死亡，是可以理解的，因為那是男人的一種夢想。藝術和道德未必有關聯，但現實會影響藝術，藝術有時也會影響現實，比如年輕美麗的女子抱有厭世的想法時……

約翰・埃弗里特・米雷（1829-1896）

與羅塞蒂和亨特等人結成拉斐爾前派，努力發揚拉斐爾之前文藝復興藝術的理想，反對皇家學院，不過這場運動為期不長。

晚年米雷作為畫家不但得到了爵位，還成了皇家學院的院長。

14.

〈列奧尼達在溫泉關〉——大衛

*Leonidas at Thermopylae* ——————— David

date. │ 1814年  media. │ 油彩·帆布  dimensions. │ 395cm×531cm  location. │ 法國巴黎羅浮宮

在希羅多德的名著《歷史》中對西元前五世紀的希波戰爭，像說書般做了風趣的描述，讓人至今津津樂道。

在這場斷斷續續又歷經時日的希臘對波斯帝國的戰爭中，溫泉關一戰是最著名的一場戰役。很多人應該都知道二〇〇七年在好萊塢熱映的那部《300壯士》（查克・史奈德導演）吧。

希臘斯巴達國王列奧尼達僅帶領三百位勇士，勇敢迎戰波斯國王薛西斯一世率領的百萬大軍。

這場戰爭不論怎麼看都是毫無勝算，

為何列奧尼達還敢挑戰呢？

因為他蒙受神諭。

當波斯大軍向希臘進攻時，列奧尼達在聖地德爾菲曾受到這樣的神諭——打敗薛西斯一世或者希臘滅亡，你擇其一。所以，列奧尼達不得不選擇迎戰。

列奧尼達為了守衛希臘，從斯巴達大軍中選出已有子嗣的士兵，讓其餘人等都撤了回去。留下的精銳士兵抱著戰死沙場的覺悟，宣誓哪怕只能給予敵人一丁點的打擊，也要堅持戰鬥到最後。為了對抗聲勢浩大的波斯大軍，他們把戰場選在狹窄的溫泉關（溫泉關代表「熾熱通路、門」），因為入口越狹窄，侵入者的人數就越有限。他們一次又一次佯裝敗退，把敵人引到了溫泉關，把以為可以輕易獲勝的敵軍困在了這裡（結果有兩萬波斯大軍戰死在溫泉關）。

直至第三天，波斯大軍得知這道狹隘的關口還有另一條小路可以通過。斯巴達士兵遭到兩面夾擊，被逼到了窮途末路，不過他們的士氣絲毫未減，長矛斷了用佩劍，長劍折了用短劍，短劍沒了就赤手空拳，雙手被擒就用牙齒咬，他們就這樣戰鬥至三百人全軍覆沒。

他們的犧牲鼓舞了希臘聯軍，希臘聯軍在一個月後的薩拉米斯海戰中大獲全勝。人們為了歌頌列奧尼達與他的勇士們，在墓碑上刻下了這些文字：「旅人啊，請轉告斯巴達的人民，我們至死恪守誓言，我們長眠於此。」

大衛的作品主題多取材於古代歷史，他把這個故事畫成油畫也不足為奇，這幅作品是繼他的〈拿破崙加冕禮〉之後的第二名作，歷經十二年才得以完成。畫面中

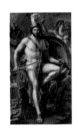

神諭在古希臘社會是最重要的指導意見。列奧尼達即是在請示神諭後，決心要打敗波斯，以免希臘走上亡國之路。

充滿了戰鬥開始前斯巴達士兵們高昂的士氣。

在溫泉關拔地而起的岩壁和岩壁之間，可以看到波斯艦隊和他們的大軍正在漸漸逼近。中景的坡道上是得知即將開戰的商隊（頭頂水甕的搬運工和載滿貨物的騾馬）急急忙忙離開此地。

坐在畫中間樹樁上（可見大衛簽名）的就是男主角列奧尼達。他既是他們的國王，又是軍隊的主帥。他戴的頭盔上插著又長又白的羽毛，右手持劍，左手握著長矛，左手臂上還綁著一個大大的圓盾。這個盾牌的中間有一根皮帶，手腕從這裡穿過可以把盾牌固定在手腕上，因行動會有所限制，所以需要異於常人的臂力和劍術。他的腳下躺著一張半捲著的紙張，上面用希臘語寫著「克桑德里德斯的兒子列奧尼達，寫給長老會」。這是一封表明決心的信吧。右邊坐著的副官抬頭望著列奧尼達，左邊的年輕人正綁著鬆開的鞋帶。只有畫中前景的這三個人彷彿與四周的興奮無緣，處於一種靜寂之中，卻更讓人預感到戰爭之火正在熊熊燃燒。

畫面左上角的那個士兵，正用他的劍柄在岩石上刻著剛才說的那句「旅人啊，請轉告斯巴達的人民……」下面有三個年輕人對著他舉起玫瑰做的花環。右邊前景中的兩人，正跑去拿武器。在他們的上方，吹著宣戰號角的人、手持弓箭的人，還

有列隊的士兵們都擠在一起。

關於這幅作品，從發表那天開始，到兩百多年後的今日，評價一直都不高。畫面看上去的確有些混亂，列奧尼達的眼睛祈求般地望著上方，總讓人覺得有損這幅畫的魅力（筆直看向觀賞者應該效果更強烈吧）。還有人指出畫中「裸體人物過多」，但事實是，學院派始終推崇在崇高的歷史畫面中，裸體是最好的表現，而且在古代戰爭畫中裸體群像的作品並不少。大衛在畫中所畫的男子有著大理石般的肌膚，人體造型也堪稱完美。

其實，讓人們看到這幅畫時會感到害怕是另有隱情。

畫面右邊斜立著一棵粗壯的橡樹，樹的旁邊（列奧尼達圓盾的後面）有個大鬍子男子正在撫摸一位頭戴花冠少年的胸脯，而這個少年也輕柔地摟著他。樹幹上綁著一隻象徵愛情的豎琴，猶如在告知這兩人之間流淌著的感情正如大家所見。

關於這兩人之間妖冶的氛圍，有的繪畫評論家是這樣解說的：「這是一對正在

依依惜別的父子。」真不知道他們是怎麼看出來的！無論怎麼看都不是這麼一回事吧。或是評論家覺得讓觀賞者感受到愛情不太妥當，所以對這份同性之愛視若無睹，就當沒這回事。也因此他們會傲慢地以為只要寫成這是一對父子，就能讓觀畫的人安心了。

在這幅畫裡，其實還有別的情侶。

剛才我們提到的那三個拿著花環最裡面戴著頭盔的男子，並沒有看向墓碑銘，而是把臉埋在中間那個男子的脖頸處，這個動作無論怎麼看都是屬於戀人之間才會有的行為。還有左邊那個英勇揮舞著長槍的絡腮鬍男子，在他身後也有一個男子幾乎是緊貼著他，兩手緊緊抱著他裸露的胸膛。

就是這些細節才讓人頻頻蹙眉。當然這並不是大衛個人的性向喜好，而是有古代希臘歷史依據的描繪。大衛當然知道對於基督教教義來說，同性之愛是一個禁忌。既然知道，還把男同性戀之間的情愛表現得如此赤裸，只能說明畫家的不謹慎——不僅大衛同時代的人，即使現今大部分的人也有這個想法吧。這才是這幅作品一直不太受歡迎的原因。

當時在斯巴達實行一種非常嚴苛的菁英教育方式，被稱作「斯巴達教育」，這個詞彙甚至沿用至今。

他們不但每天有軍事上的特別訓練，還有一個特點，就是透過肉體增強士兵之間的連接。

年長者會選一個自己喜歡的年輕人，愛他、教導他，最終把他培養成一位真正的士兵。這種關係在戰場上能發揮出非比尋常的力量。為了守護自己的戀人，不讓戀人對自己的幻想破滅，不論事態多麼險惡，他們都不會擅離戰場。

在大衛的這幅畫中，留鬍子的年長者和戴花環的年輕人（更確切地說，是一個性別還未曾真正分化的少年）就是這樣一對組合。少年成年後也會蓄起鬍鬚，然後就輪到他來庇護另一個幼小的少年。當然他們也會娶妻，但據說新娘在新婚之夜是扮成男裝迎接自己的丈夫的。

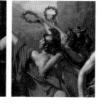

將相愛的戰士編在一起，可以組成牢不可破、堅不可摧的部隊，因為人們絕不願在愛人面前丟臉，也會為了保護所愛的人犧牲自己的性命。

讓少年與年長男子相愛（雖然他們也會與女性結婚生子），這種菁英模式並不只限於斯巴達。

「希臘之愛」也被稱為「少年之愛」，只有一部分的人可以這樣，奴隸是被禁止的。所以神話中的愛神厄洛斯（別名：庫比多、阿莫爾、邱比特）最初也是以美少年的形象出現，隨著時代的變遷才慢慢變成了孩子的形象，可見社會的壓制力量多麼強大。

在日本，一直到戰國時代，才有一種關係，與「希臘之愛」如出一轍，那就是「念者」和「若眾」之間被稱為「眾道」（男同性戀）的關係。「眾道」在戰亂年代一直是被公認允許的（其中最有名的就是信長和森蘭丸）。

到了江戶時代的太平盛世，有些藩地領主擔心安穩秩序被這種關係所擾亂，便嚴禁此事，於是他們就慢慢轉移為地下化。自此，大部分日本男人對男同性戀都抱有厭惡感，但他們和基督徒不同，並非出自宗教上的倫理觀，所以罪惡感，或者說道德審判意識並不是那麼強烈。

好了，我們現在再轉回正題。這種同性之愛在提升戰鬥力方面究竟作用如何？

權力者為了把士兵培養成殺人機器想出的這個方法，真的很可怕嗎？

正好相反。

這種原本就存在於自然之中的同性之間的感情被戰爭所利用了。男人們即使知曉自己的情感被人利用，既不抵抗也不拒絕。他們並非用合情合理的倫理觀來判斷衡量得失，而是以積極的、發自內心和情感的方式接受了這一切，因為美的意識比倫理的判斷更能讓人陶醉其中，雖然這種陶醉更接近於一種愚蠢，但為了這種美的意識而獻身還是更顯得輝煌燦爛。

人真是一種有趣的生物。

大衛・雅克・路易（1748-1825）

曾被拿破崙指責說：「畫列奧尼達那樣的敗軍首領有什麼意義！」後來，拿破崙也成了一名敗軍之將，也真是夠諷刺的。

15.

〈意外歸來〉————列賓

*Unexpected Return* ——————— Repin

date. │ 1884-1888年　media. │油彩·帆布
dimensions. │ 160.5cm×167.5cm
location. │俄國莫斯科特列季亞科夫美術館

日本那首名叫《小蝴蝶》的歌曲（小蝴蝶呀小蝴蝶，請你停在菜葉上⋯⋯）據說是出自德國一首名爲《小漢斯》的古代歌謠。原曲的歌詞與蝴蝶、小花之類都沒什麼關係，而是由三個小節構成的一則感人故事。

一、小漢斯胸懷大志奔赴遠方，母親哭泣著祈禱他平安。

二、漢斯在遙遠的土地上生活了七年，曬黑了皮膚，已經不再是一個少年。他決定回到故鄉。

三、擦身而過的人都已經不認識漢斯，推開家門，連姐姐也和他相見不相識。

但是母親看到他的第一眼就說：「啊，漢斯，我的孩子，你終於回來了！」

列賓的這幅作品，與這首歌謠有著異曲同工之處。

老母親一眼就認出了「意外歸來」的兒子並起身相迎，
因爲看不見她的表情，
所以留給觀賞者無盡的想像空間。

僕人打開房門，流放的革命者剛跨入室內的一刹那場景，由此而展現的一切，宛如一幕戲劇。

這是一間鋪著木板的客廳，貼著與隔壁房間不同花紋的壁紙。陽光透過左側陽臺照進來，在男子腳下投射出一個影子。從老母親剛才坐著包覆著天鵝絨的扶手椅子、精緻的刺繡桌布，還有放在左邊的貓腳椅、疊著樂譜的鋼琴、若干僕人等細節中，不難看出這是一個還算富裕的知識份子家庭，可能是貴族或是小地主，或是官員或商人。但地板上並沒有鋪著地毯，可見當時的經濟狀況並不樂觀。

父親（兒子）歸來，一子兩女還有老祖母（母親）都在，卻不見他的妻子。

除了小女兒之外，大家都穿著黑色衣服，應該是喪服。室內那種冷清蕭條之感，並不是完全因為家具和日用品太少。是因為缺少了妻子兼母親的那個溫暖存在嗎？男子是否知道他的妻子已經不在？肖像畫名家列賓把每一個人的臉部特徵，以及發生在那一瞬間的表情、動作所蘊含的游移不定，都栩栩如生地表現了出來。

把主人帶進屋子那個穿著白色圍裙的女傭甚至忘了關門，睜大著充滿懷疑的雙眼，彷彿依然無法相信這個人所報的姓名是真的。在她背後還能看到其他僕人正饒富興味地朝裡面偷看著。

彈著鋼琴的大女兒和坐在桌邊的兒子，也許因為祖母喚出的父親的名字，向男子投以驚喜交集的目光。但是那個坐在椅子上連腳都還碰不到地面的稚嫩小女兒，

表現出孩子初次見到陌生人時典型的戒備表情。這個孩子只有五、六歲，是在一個沒有父親的環境中長大的，她認為那是正常的。

男子像饑餓的野獸般，沉默而堅定地走進屋子。瘦削的臉頰讓耳朵顯得格外醒目，雙眼炯炯發光。過於寬鬆肥大的舊外套，可看出他曾經良好的體型。他一定也知道如今的自己消瘦憔悴、衣衫襤褸，已經變得面目全非，所以對於母親竟能立即認出自己感到很意外，臉上浮現出無比複雜的表情。

這是《聖經》中「放浪兒子歸來」的場景嗎？捨棄家園，在他鄉揮金如土、遊戲人間，等到身無分文、窮途末路之時才後悔莫及，悄然歸來，慈愛的父親張開臂膀擁抱這個不孝之子──難道就是這個故事嗎？

不是吧，如果是那樣的話，這裡溫柔迎接他的就該是一位父親而不是母親了。

那麼，這個步履沉重的男子究竟是誰？他到底去了哪裡？為何他的歸來對於所有人來說是如此意外？

所有的深意都暗藏在畫中畫裡。

兒子依稀還記得父親，但妹妹對從小在生活中就缺席的爸爸，顯現出對陌生人的戒心。

因為畫沒有文字的註解，為了給觀畫之人更詳盡的資訊，畫家常會在畫中，畫上其他的畫來加以補充，說明情況。比如讀著情書的女子旁邊，掛著一幅在暴風雨中即將沉沒的船隻的畫，這就意味著她的戀愛前途多舛。穿著軍服的男子跨出大門的那一瞬，在他身邊裝飾的是一幅拿破崙的騎馬肖像畫，代表了他的出征之地就是拿破崙的戰場……等。

列賓的這幅作品中，掛在牆上的那些畫和照片也向我們敘述了這樣一個故事。

首先從右邊這張地圖，我們可以知道這個靜悄悄的故事發生在俄國的一個家庭中。地圖旁邊那張小照片可得知他們所處的年代──羅曼諾夫王朝第十六任君主〈俄國皇帝〉亞歷山大二世躺在一口棺木裡。他是在一八八一年被恐怖份子所暗殺，這一事件不但在俄國國內令人震驚，也撼動了全世界。

畫面中央最大的那幅畫，是當時在俄國也很活躍的德國畫家史特賓的版畫〈受難地〉，畫的是耶穌基督在耶路撒冷的受難地（意為骷髏）山丘上，在被釘上十字架的前一刻，被人剝去衣服受到侮辱的「聖衣剝奪」的場面。

難道列賓想表達亞歷山大二世和耶穌一樣，也是一位受難者嗎？

對於在禍從口出的政治統治下（作品完成時間為一八八四年）發表這幅作品的

列賓來說，有一個這樣的解釋，能證明自己並沒有反動意圖還是很方便的（事實上，當這幅作品發表時還是讓畫壇一片譁然，幸好最後並沒有受到任何責難）。

按照一般的想法，把君主等同於耶穌的設定還是有點解釋不通，因為〈受難地〉和遺體照片是掛在不同的牆上，並且前者是擺在兩個男人的小型照片中間。畫謝甫琴科，這兩位著名的革命詩人都在亞歷山大二世被暗殺前就已經去世了。他們的右邊是出身地主貴族的尼古拉・涅克拉索夫，左邊是烏克蘭農奴出身的塔拉斯・讓人意識到俄國嚴苛的現實狀況，因為宣揚廢除農奴制，參加了反帝制運動而被官府盯上，被限制言行。尤其是謝甫琴科因為被發現寫了批判君主（當時是尼古拉一世）的文字，被判流放西伯利亞十年，在這期間甚至不允許他碰一下筆。最後他雖然回到故鄉，但很快就離開了人世。

放在這樣的詩人中間的耶穌，怎麼可能是譬喻亞歷山大二世呢？那些憂國憂民、為了俄國的未來奮而起身的人，不是被處刑就是被流放，才真正應該被類比成受難者啊。和法國大革命一樣，俄國的君主統治也沒有繼續下去的道理。接觸過歐洲近代自由主義的知識份子（intelligentsiya〔知識份子〕這個詞原本就出自俄語），他們實在無法眼睜睜地看著悲慘的祖國一直處於落後和貧困之中而默不作聲。他們不

此畫作所有的深意，都暗藏在畫中畫裡。

斷要求改革，各地頻頻發生罷工和暗殺事件，這期間還出現了不少女革命家。俄國可以跳過資本主義直接進入社會主義，這樣的想法漸漸擴散開來。

羅曼諾夫王朝用龐大的金錢來抵抗這些思想。亞歷山大三世在亞歷山大二世去世後繼承王位，他在皇位繼承宣言中這樣說道：「神任命我，大膽地掌控政治的方向之舵，相信神聖的天命，相信專制權力的眞理。爲了人民的幸福，我將排除萬難加強專制制度，這就是我的使命。」這是多麼反動的言辭啊。雙方的戰爭變得越來越激烈。

據統計，到十八世紀爲止，送到西伯利亞的流放犯大約每年兩千人，但到了十九世紀，隨著政治犯的增加，這個數字增長到了過去的十倍，達到兩萬人。

只是寫了一首詩，或者只是與革命家相識，

又或是被人背地裡說了什麼，就會被祕密警察帶走，送往西伯利亞。

這些人中最爲人熟知的就是杜思妥也夫斯基了。在他二十七歲爲新銳作家，正

躊躇滿志之時，因為誹謗教會和國家的罪名被送往了那個極寒之地。

他戴著鎖鏈，被單獨關在一個狹窄的牢房裡待了四年。牢獄生活結束之後，他又在西伯利亞服兵役，因為癲癇的老毛病惡化才得以返鄉，那已經是十年之後了。

這期間最令他感到痛苦的，莫過於讓他終日做一些毫無意義的事情，比如用水桶把同一桶水在兩地搬來搬去，這也相當於對政治犯在精神上的拷打行刑。後來他回憶往事時曾這樣說道：「我的靈魂究竟因此被改變了多少啊！」

讓我們回到這幅〈意外歸來〉。

這位主角究竟從何處歸來，畫中畫已經給了我們明確的答案──他曾被囚於地獄一般的西伯利亞，但期限未滿就被釋放回家了。因為家人沒有收到任何消息，所以是這樣一種「意外歸來」。

他們可以盡情慶祝了嗎？他是如此憔悴瘦削，是不是罹患重病後的一種恩赦？

再者，他承受的只是肉體上的病痛嗎？如果不具備杜思妥也夫斯基那樣強勁堅韌的精神，像那種搬水的刑罰，一般人是忍受不了多久的，心靈會因此崩潰。

那個瞪大雙眼的男主角，還會是曾經的好兒子、好丈夫、好父親嗎？又或者已

經變得⋯⋯

## 伊利亞・列賓（1844-1930）

生於那個動盪時代的最偉大畫家。這幅作品和〈伊凡雷帝殺子〉都是他鼎盛時期的傑作。

〈伊凡雷帝殺子〉因為被認為有批判政府之意，一度曾被禁止在特列季亞科夫美術館展出。蘇聯政府在君主制結束以後一直命令他回國，他卻再也沒有踏上故土半步，最後在芬蘭去世。

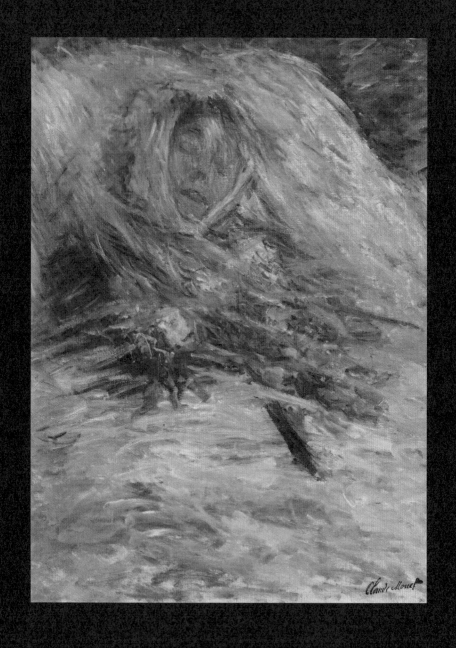

16.

# 〈臨終的卡蜜兒〉

——

莫內

*Camille on her Death Bed* ——————— Monet

date. | 1879年　media. | 油彩・帆布　dimensions. | 90cm×68cm　location. | 法國巴黎奧賽美術館

淡紫色、青色、黃色、白色、紅色、茶色、灰色，眾多顏色透過細緻的筆調重疊在一起。人物輪廓模糊無法捕捉，瘦削的臉頰上彷彿蓋著一層新娘面紗，在風中凌亂著，又像在水面上漂浮不定，浮浮沉沉。

而現實是——畫的標題已經告訴我們——躺著的是一個剛去世的女子，白色的床單，白色的枕頭，白色的被套，她的臉龐被寥寥數枝花束緊緊簇擁著。

她雙目緊閉，秀唇微張，頭稍稍傾向一邊，好像在默默含笑，又好像已經氣力耗盡……

她的右眼周圍摻雜著一些黃色，左眼周圍暈著的少許墨色彷彿融化了一般，而她的嘴唇已經顯出死亡的氣息。她的肌膚和床單還有花束在朦朧的燈光下不斷變幻著色彩，搖曳不定，是否死者的記憶也在慢慢消散……

「紅顏薄命」這個詞會讓人浮想聯翩，想像出許多故事。

卡蜜兒・唐斯約就是如此命運的一個女子。

生命正從莫內的愛妻卡蜜兒身體裡抽離，畫面充滿灰藍的色調，幾乎沒有光。

一八四七年，出生於一個窮困家庭的卡蜜兒雖然不太會讀書寫字，但憑藉自己的美貌，在十幾歲時就成了巴黎的繪畫模特兒並大受歡迎。她十八歲時與當時還默默無名的克勞德‧莫內相識，不久兩人便墜入愛河，開始同居。

但因為他們的階級相差太大，無法步入婚姻的殿堂。莫內對住在鄉下的家人一直隱瞞著卡蜜兒的存在。莫內的父親屬於中產階級，經營一家商店，他和當時所有人的想法一樣，蔑視以模特兒為生的女人，覺得她們與妓女無異。而在莫內的觀念裡，情人和結婚對象也是不同的。

不久，卡蜜兒懷孕了。莫內的父親知道兩人的關係後怒火中燒，把莫內禁閉在鄉下的家裡。身無分文的卡蜜兒獨自一人被留在了巴黎，可想而知當時的卡蜜兒是多麼無依無靠。莫內拜託他的富豪朋友巴齊耶在經濟上接濟一下卡蜜兒，但這也不是長久之計。如果當時她被莫內拋棄，就真的要淪落為帶著孩子討生活的妓女了，這種情況在當時十分普遍。幸好生下的男孩使卡蜜兒脫離了苦海。

返回巴黎的莫內對自己的兒子視若珍寶（馬上就給躺在嬰兒床上的兒子畫了一幅畫），一家三口自此開始了新生活。

卡蜜兒正式成為莫內的妻子是在兒子尚三歲的時候，雖然莫內的父親還是沒有

莫内，〈穿和服的少女〉，1875年。

參加他們的婚禮。莫內的繪畫依舊無人問津，他們過著一貧如洗的日子，不過對卡蜜兒來說，那時應該是生活得最平靜的一段日子了吧。她一次又一次地出現在莫內的畫中，彷彿是為了做丈夫畫中的模特兒才出生到這個世界上一樣——撐著陽傘站在河堤邊，穿著日本火紅的和服拿著扇子，漫步在開滿虞美人的田野上，甚至臨死前還得在床上當他的模特兒……

莫內和他的夥伴們發起的印象派運動，和學院派主張的美學觀點「繪畫就該有它原來的樣子」南轅北轍，印象派這個新畫派無法讓人們輕易接受。雖然那時也漸漸出現一些支持者和購買者，但莫內的作品真正被高價購買，是在他將近五十歲在美國大獲成功之後的事了。

卡蜜兒的命運，注定是在莫內懷才不遇的時期跟隨他，卻無法嘗到他成功的果實就去世，她最珍貴的項鍊墜子最後也被拿去典當。在莫內寫給朋友的一封信中，有這樣一句話：「我非常想給亡妻戴上它，希望你能還給我。」

卡蜜兒雖然習慣了貧苦生活，但是她生來身體羸弱，加上操心勞累，不到三十歲就終日臥床不起。

在與病魔抗爭的四年裡，
她最大的痛苦還是莫內的女性關係。

一切就像狄更斯的小說一樣，發生了一件現實世界中幾乎令人難以想像、匪夷所思的事。

不被世人認可的畫家和慧眼識英才的贊助富商——這個組合並不稀奇。接著，這位畫家和富商的妻子相愛了——這不但在浪漫主義小說裡常見，在現實中也是有可能的。但那個贊助富商有一天突然破產了，他帶著妻子和眾多子女一起住進了貧窮畫家的家裡。這還不算什麼，破產富商又突然人間蒸發，最後死在荒郊野外——這些都是現實世界中令人難以想像的事吧。最後畫家和富商的妻子再婚，不久他的畫就越來越值錢，他也變得非常富有——這就是發生在莫內身上的奇遇。

世代資本家厄內斯特・奧修德是巴黎百貨商店的一位老闆，也是一位繪畫收藏家，他成了莫內的贊助商。從一八七六年起，他就常委託莫內去他家畫一些家裡的裝飾畫。莫內定期出入奧修德的宅邸，常常與他的妻子愛麗絲進行深刻而親密的交流，不知不覺間兩人互生情愫。

比起美麗卻未受太多教育的卡蜜兒，愛麗絲更加知性，也對莫內的藝術有更深刻的理解，他們總是聊得那麼投機。

然而一件事的發生改變了這一切，可以說是晴天霹靂。第二年，奧修德突然破產了。身無分文的他領著妻子，帶著十三歲的長女和另外四個孩子，不對，那時愛麗絲腹中還懷著一個孩子，應該是六個孩子，一起躲進了莫內狹小的家裡。當時奧修德一家就沒有別的選擇了嗎？真是讓人費解。

事不湊巧，多病之身的卡蜜兒那時剛剛生完第二個孩子，氣力耗盡，幾乎終日只能躺在床上。而最早從這個令人尷尬的一家二戶的生活中逃走的竟然是奧修德。他拋妻棄子，直到數年後病死異地（所以莫內才得以與愛麗絲再婚）。

不知道當時卡蜜兒做何感想。

她最不習慣與上流階層的人相處，可就是這麼一大家子人突然闖入她的家裡，開始厚顏無恥地和他們生活在一起。那個一家之主失蹤後，妻子和六個孩子還是沒有要離開的意思。

卡蜜兒總是可以聽到自己深愛的丈夫和那個女人愉快的談笑聲，他對待愛麗絲的孩子像自己親生孩子般和藹可親，而自己卻被幫傭照顧得潦草敷衍，幾乎總是獨

自待在一間狹小的房間裡。孱弱的身子已經無法再照顧孩子，而家裡也已沒有自己的一席之地，這樣活下去又有什麼意思呢⋯⋯

有人說卡蜜兒是罹患肺結核，也有人說是子宮頸癌（也許兩種病都有），終於在三十二歲時結束了短暫的一生。

可憐的是，雖然她離開了這個世界，卻還有一份未完的工作，就是做丈夫的模特兒。

莫內為了留住在感官上迷戀過的妻子的最後容顏，在她死後的床邊支起了畫架。在忽隱忽現的思念裡，在蜂擁而至的回憶中，莫內開始執筆作畫，然而不知不覺中站在畫布前的人不再是一個丈夫，而是一位畫家，他熱烈思考著的，是如何能更好地描繪出他一生都在追求的光與影的色彩變化。

後來他在給友人克里孟梭的一封信中談到這件事時曾這樣寫道：「想留下即將永別之人最後的容顏，那是很自然、很正常的事。我以為我只是想把曾經愛戀過的

容顏畫下來，但全身卻蠢蠢欲動，開始思考如何運用色彩。我的身體完全不聽使

喚，像神經反射一樣，開始了我生命中那個無意識的作業過程。」

這就是藝術家的「業」嗎？

這讓我想到芥川龍之介的〈地獄變〉。一位平安時代的天才畫師，看著愛女被

鎖鏈捆綁在牛車裡被活活燒死、痛苦不堪的模樣，竟忘記了他是她的父親，只是恍

惚地凝視著那個景象，完成了一幅展現地獄的作品。當然這位畫師在完成了這幅傑

作之後，也不得不痛苦地結束了自己的生命。

應該說莫內並不偏向成為藝術家或普通人的任何一方。再婚的妻子愛麗絲在他

的後半生一直在身邊支持他，也為他的作品做了不少貢獻，可他沒有為這個妻子留

下任何肖像畫。即使以愛麗絲的女兒為模特兒，同樣是畫一個女子站在河堤邊撐著

遮陽傘的畫面時，也和當初畫卡蜜兒時不同，他並沒有畫她的臉部。

應該說卡蜜兒離開以後，莫內幾乎就不再畫任何人的臉部。是不想畫還是不能

畫了？

莫內，〈撐陽傘的女人〉，1875年。

這幅《臨終的卡蜜兒》，在莫內有生之年沒有賣給任何人。

據說愛麗絲一直嫉妒著卡蜜兒，那也不足為奇，活人是永遠無法戰勝死人的。

但作為著名畫家的妻子，她再度過上富貴榮華的日子，夫婦兩人在遲暮之年還一起去義大利旅行——享受到這些的可都是愛麗絲啊。這樣就更讓莫內在回憶起卡蜜兒時倍感痛心，卻又忍不住會時常想起。而這些愛麗絲也感覺到了吧？三人真是各有各的苦。

而我的問題是，卡蜜兒和愛麗絲，莫內究竟更愛誰呢？

克勞德・莫內（1840-1926）

印象派的代表人物。

「印象派」這個稱呼就是出自他的一幅初期作品〈日出・印象〉。他的睡蓮、教堂、威尼斯等系列作品，被全世界的人們深深喜愛。

17.

〈在老宅的最後之日〉——馬蒂諾

杉浦日向子所著的《百物語》裡有一篇〈被地獄吞食的故事〉，故事情節大致是這樣的：

在江戶時代，有一對父子在旅途中路過一個叫地獄谷的地方。

當看到滾滾沸騰的池水時，少年感到很害怕，而父親卻像著了魔一樣把手指伸進水裡。他告訴兒子，池水並不是那麼燙。然而當他把手指從池中伸出時，卻感到一種燃燒起來的灼痛感。他像神經反射般又把手伸進池水裡，這一次一直浸到了手腕處。令人驚異的是，伸進去之後什麼事都沒有發生，但一旦拔出，還是有那種無法忍受的灼痛感。

他又把兩隻手腕都伸了進去，好舒服。一旦拔出，又是痛到忍不住大喊大叫。

不知不覺中，這個父親像洗澡般全身都鑽到了池子裡。兒子痛哭著對父親叫著說「快走吧，快離開這裡吧」，可是父親只是把頭露在池子外面，根本無動於衷，彷彿已經忘了兒子的存在。

一個和尚路過此地，覺得少年可憐，便帶著他離開了地獄谷。

故事中的這個地獄之池，究竟暗喻的是什麼呢？

我們先回過頭來看這幅畫。這是十九世紀英國維多利亞女王時代的一幅故事型繪畫。要解讀這個故事，就得找出畫中的那些小道具。

最先映入我們眼簾的是右邊那個臉部比較大的男子。他穿著考究的衣服，靠著桌子隨意地把一隻腳放在椅子上，高舉盛滿香檳的玻璃杯，透過光線瞧著酒的純色和泡沫的狀態。他好像有些微醺，臉上泛起紅潮，露著牙齒笑著。他的左手放在旁邊兒子的肩上，這個孩子雖然還很小，卻一副習以為常的樣子，也舉著杯子微笑著。真是一對心情愉快的父子。

再看看畫中其他部分，我們很快就會明白這裡畫的並不是一個幸福快樂的家庭。

畫中央那個穿著淡紫色衣裙的女子一副無精打采的樣子，坐在那裡，眼神渙散。她把手臂伸向丈夫和兒子，像是要說些什麼，但無論說什麼大概也於事無補。她全身散發出的那種徹底無望之感，把蘊含在畫中的悲劇性清清楚楚地描繪了出來。

她的身邊站著一個年幼的小女孩，抱著洋娃娃，表情呆滯地看著面前的祖母。

這位祖母背對著觀畫者，遞給和自己幾乎一樣年邁的老管家一張五英鎊的紙

雖然她並不清楚究竟發生了什麼事，但祖母用手帕擦眼淚的樣子還是嚇到了她。

幣。對於長年侍奉自己的老管家，最後卻只能給予這麼一點點報酬，她羞愧得幾乎不敢直視他的眼睛。

老管家表情柔和，一邊彷彿替老夫人著想般地說著什麼，一邊把管理至今的府邸的鑰匙還給她。

# 究竟發生了什麼事呢？

祖母的右手邊堆著一些信件和用來吸墨水的紙張，下面是一份報紙，上面印著「出租資訊」。原來他們一家要搬離這裡，必須找一個新的住處。住所應該已經定下了，因為穿著淡紫色衣裙的年輕夫人腳下放著一個行李，但這個包包小得幾乎放不下什麼東西。

這個房間簡直是一個奢侈的歷史寶藏。

巨大的壁爐台顯然是一個有些年代之物，上面裝飾著精美繁複的雕塑。上面的那些頭盔，還有少女身後的盔甲，都是歷代祖先曾經使用過的物品。牆壁上掛著的

絕望的妻子與驚恐的女兒，和在一旁飲酒作樂的父子形成強烈的對比。

三幅肖像畫，以及繡著一對夫婦肖像的掛毯，就是他們的祖先。

地上鋪著的厚地毯，天花板上的景泰藍裝飾品，桌上精緻的花瓶以及櫃子上鑲有金箔的小型三連祭壇畫等，每一樣家具用品都貴重非凡。在右邊屋內深處，有扇門打開著，門外是一段盤旋而上的樓梯。從左邊鑲著彩繪玻璃的窗戶望出去，可看見廣闊庭院的一角。

這些畫面讓人聯想到等待著這一家人的淒苦寒冬。

畫裡的時間應該是秋末冬初，壁爐裡的火已快熄滅。

落葉樹上的葉子已經枯萎，

畫面右下角的地上散落著一張紙，那是佳士得拍賣行（著名的拍賣公司，在這幅作品完成的一百年前成立於倫敦）的商品目錄。在目錄上寫著查理斯・普林男爵的名字，應該就是這位對一切絲毫未放在心上，仍在啜飲香檳的男子了。普林（Pulleyne）這個虛構出來的名字也許來自於Pulley（滑車），象徵著他轉瞬即逝、

一敗塗地的命運。

再仔細看一下，會發現很多家具用品上貼著拍賣物品的編號——一張白色細長的小紙——七橫八豎地貼得到處都是。看得最清楚的一張，就是直立貼在普林男爵右腳靠著的古董椅椅背上的那張了。還有盔甲的腰部，正面左側牆壁上女子肖像畫的下方，最左邊男子肖像畫的下面以及祭壇畫像等地方，也都貼著這種小白紙。那扇門旁的肖像畫上應該也貼著吧，只是因為光線太暗看不太清楚。

在畫作的下方，就是站在屋外樓梯附近的那個男子，他應該是佳士得公司的職員。只見他正伸著雙手，在較為貴重的物品上貼著標籤，應該是在鑒定屋子裡的家具用品以及藝術品。

這個有著悠久歷史的貴族之家，父親、母親、兩個孩子還有老祖母，這五個人幾乎已經身無一物，必須離開這棟住了多年的美麗宅邸。

父子兩人啜飲香檳並非為了慶祝什麼，而是為了告別。但他們愉快的心情——這是自暴自棄的笑容，還是這種程度的挫折算不了什麼的虛張聲勢，抑或是已經愚蠢到無法認清現狀了？

現在我要提的問題是，普林一家是如何走到破產這一步的？

佳士得公司的職員正鑒定屋子裡的家具，他伸著雙手，在貴重物品上貼著拍賣的標籤。

這個作品其實是一幅「小心你也會落得如此下場」的警示畫，提示就暗藏在畫裡。

那麼，暗示在哪兒呢？

通常在畫中唯一直視著觀畫者的人物，或是畫家本人（比如自畫像），或是具有重要意義的一個人物，就像戲劇中的「異化效果」為了吸引人注意。而在這幅畫中，具有這個效果的並非視線，而是一個改變了位置、讓人不得不注意的小道具。

它就在畫的左下角，從牆壁上取下放在地上的一幅畫。它不是上下擺放著，而是橫放著，彷彿在告訴大家，這就是答案。

這是一幅馬的畫，但它並不是一幅關於英國純種馬的畫，裡面有代表終點的旗杆，騎手穿著比賽服。這是一幅賽馬的畫。原來，普林男爵嗜賭成性，花錢如流水，最終把歷代祖先積存下來的萬貫家財統統散盡。

英國的賽馬與一般大眾心目中的不同，在英國是屬於上流階層的娛樂活動，甚至還有王室舉辦的比賽，就像電影《窈窕淑女》裡那樣是一個社交場合。這位普林男爵估算自己擁有好幾匹賽馬，揮霍在上面的賭資是超出常人想像的。他的那種樂

觀想法，也許出人意料就是發自內心的。事已至此，他一定自信滿滿地覺得「反正我很快就能從賽馬上再贏回來」。也許他還沒有想到，一個破產的人是馬上就會被社交界排除在外的。他的妻子應該就是因此才感到絕望。而且這個賭徒還帶著自己的兒子，不知悔改的兩人大概到死都不會停止賭博吧，應該說是無法停止，因為某種意義上來說那是一種「至死方休」的病。

賭場上揮金如土時的興奮（據說會產生多巴胺），和麻藥一樣會讓人產生一種依賴性，最終淪落為它的囚徒。

即使最初只是想玩一玩，但一旦越過那條界線，就成了一種病，讓妻子和母親終日以淚洗面，失去家庭、失去名譽，即使變得身無分文也依然無法停止。他們會罹患「戒斷症」，一旦中斷就無比難受。這種戒斷症比失去任何東西都讓人痛苦不堪，就像雲霄飛車從高處滑落而下，也像沉到深水中，最終身敗名裂直至毀滅。

《百物語》裡那個在旅途中的父親所落入的就是這樣一個陷阱。在賭場（「池子」的隱喻）中，他獲得了活著的真實感，把自己的一生凝聚成當下瞬間，即使燙傷也感覺不到疼痛，離開那裡卻讓他感到又熱又痛。他已經無法回頭，只有沉溺在煮沸的池水中直至溺亡。

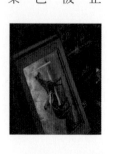

在畫作左下角橫擺的這張賽馬畫，暗喻了男主人嗜賭成性，終至傾家蕩產的命運。

杜思妥也夫斯基嗜賭輪盤，以致賭債纏身，讓妻子黯然神傷。在長期的痛苦之下，他寫下了《賭徒》這部小說。在小說裡，他描繪了讓人如陷入地獄一般的賭博依賴症，將賭徒的心理刻畫得入木三分。

在現代，人們把賭博理解為一種「癮」，從無法輕易克服這點，可以認定為一種疑難雜症了吧。不過這是一個充斥了各種「癮」的時代，不但有賭博，還有藥物、宗教、購物、暴食和厭食等，以及那些被稱作「禦宅族」的人。

萬事萬物一旦超過了某個界限，就成了一種狂熱，這都是病。

人生真是處處陷阱。

關於這幅作品還有一個恐怖的傳說。

馬蒂諾在畫這幅作品時，因為非常重視作為背景的豪宅的每個細節，就向他的貴族朋友陶克上校借用他的府邸（也有人說還一併雇了一些人做模特兒）。上校的這座府邸建於一四四〇年，那時已經有四百年的歷史。

不知道是否純屬巧合，馬蒂諾在完成以陶克上校家為背景的這幅畫之後，陶克上校就不得不賣掉這座歷代傳下來的府邸，而且據說也是因為賭博。

羅伯特・馬蒂諾（1826-1869）

師承拉斐爾前派的威廉・霍爾曼・亨特。

他在四十三歲時英年早逝，為人所知的僅有這一幅作品。

18.

〈被斬首的施洗者聖約翰〉——

——卡拉瓦喬

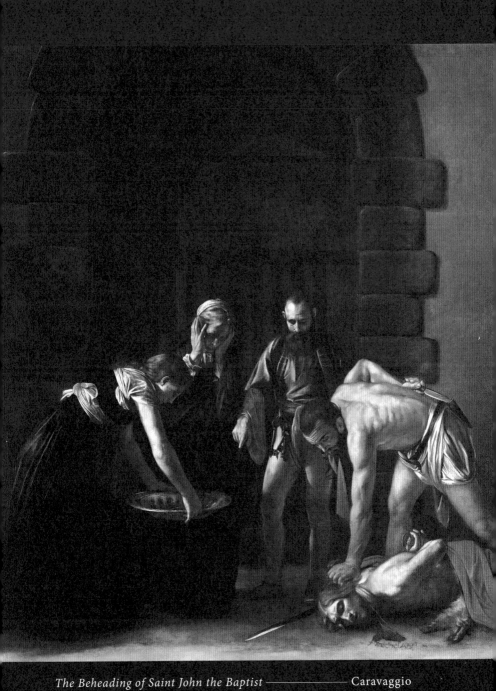

*The Beheading of Saint John the Baptist* ———— Caravaggio

date. | 1608年   media. | 油彩・帆布   dimensions. | 361cm×520cm   location. | 馬爾他瓦勒他聖約翰大教堂

為耶穌施洗的預言者約翰，因痛責希律王和自己的嫂子結婚（在當時相當於近親結婚）而被逮捕。在一次宴會上，希律王為了讚賞王妃與前夫所生的孩子莎樂美的美妙舞姿，在賓客面前答應可以給予她任何想要的東西。

莎樂美在母親的教唆下回答說想要約翰的頭顱。於是，約翰的頭就這樣不得不被砍了下來。

這是《聖經·新約》中人盡皆知的一個故事，曾被眾多畫家取材作畫，不過通常都是妖豔的莎樂美和盛著流滿鮮血的約翰首級的盤子（關於莎樂美，可參見《膽小別看畫 2》）。

而卡拉瓦喬與常人不同，選用超過五公尺的超大布面，以完美的構圖控制整個畫面，讓畫面的每個角落都充滿著一種緊張感。這是他晚年——其實也只有三十七歲——所畫的一幅傑作，如今作為祭壇畫掛在馬爾他島上的聖約翰大教堂中。

畫面中的這場默劇發生在一個類似於地牢的地方。在堅固的石砌拱門的出口處是一道鐵柵欄，應該是鎖著的。指著金屬盆子的人是獄卒，有數把大鑰匙垂掛在他的腰帶上。

畫面右側的方格鐵窗裡，有兩個囚犯屏氣斂息地看著處刑的全部過程。從窗子

的上方，應該就是從地牢上方的地面上，垂下兩根粗草繩，勾在牆壁上的鐵圈裡，約翰應該就是被綁在這上面吧。

行刑人割斷了草繩（可以看到起毛的繩頭），把雙手被綁在身後的約翰一直拖到了現在這個位置。

他慢慢割斷了約翰的頸動脈，讓他斷氣，接下來就是砍頭。

畫中的行刑人正好粗暴地抓起他的頭髮，放在背後的手上握著一把閃著微光的砍刀。約翰的腳下盤旋著一段像蛇一樣的細繩。行刑人的後背閃閃發光。

在畫的左側，莎樂美捧著金屬盤子等候著，她只是在實行母親的意願，所以表情和動作顯得僵硬而機械化，看不出絲毫興奮和情色之態，也沒有絲毫公主的氣度，與她手上樸實無華的金屬盆子相互映襯。

每個人都在淡然地完成這項必須實行的工作，除了一個貌似莎樂美奶媽的老婦

人嚇壞了，為殺害聖人的罪孽而感到戰慄不止，用手遮住自己的臉。但她和那兩個囚犯一樣，既沒有阻止的力量，也沒有抗議的勇氣。

畫中的人物穿著與卡拉瓦喬同時代的衣物，與當時下層民眾類似的容貌讓他們的存在感如此眞實，讓人甚至懷疑這是否眞的是一幅宗教畫（有的訂購者甚至因為畫中的人物世俗氣息太過強烈而拒絕收畫）。但這幅畫中確確實實有代表物（透過那個物品可以斷定人物身分的東西），除了莎樂美拿著放首級的盤子之外，還有聖約翰腹部下方依稀可見的駱駝毛皮。

畫面全部色調是陰暗而壓抑的，顯得蓋在約翰身上的那塊紅布更加醒目，預示了馬上就要四散飛濺的鮮血。

在這幅作品中，卡拉瓦喬留下了他唯一的一個簽名。他用從聖約翰的脖頸處流出的鮮血寫下了一些不完整的文字——「f michelA」。（「f」應該是「fa＝放在修

雙手捧著金盆，準備裝聖約翰首級的莎樂美，表情和動作僵硬而機械化。

道士名字前的稱號」，「michelA」是 Michelangelo＝米開朗基羅），所以可以推測為「米開朗基羅修道士」的意思。卡拉瓦喬的本名是「卡拉瓦喬村的米開朗基羅・梅里西」。

卡拉瓦喬是修道士？大家一定對此感到很驚訝吧。是的，雖說只是很短的一段時間，他不但曾是一名僧侶，還是一名騎士。

魯本斯和卡拉瓦喬幾乎是同一時代的人物。魯本斯生前也是臭名昭彰，惡評完全不輸於卡拉瓦喬，但他倆的命運卻截然相反。也許卡拉瓦喬生性特殊，他在無意識中一直期望著自我毀滅。他對繪畫藝術充滿了真摯的感情，但也許正是因為他才華洋溢，所以才故意尋求如此坎坷困苦的一生。

卡拉瓦喬二十一歲時隻身前往羅馬，據說是因為在故鄉持刀傷了人。他生來就是一個粗暴狂野的人，經常不經許可就私自佩劍。但卡拉瓦喬的繪畫才能也是無否認的，他很快就有了贊助者，雖然在作畫的同時，他一直如同流氓地痞一樣到處尋釁滋事，被逮捕也不止一、兩次。有一次，他因為網球賭博和一群人鬥毆，殺了人。至此，以往一直庇護他的贊助者也無法再救他了，他只得從羅馬落荒而逃，輾轉於各地。

這幅畫是唯一有卡拉瓦喬簽名的畫作，簽名位於聖約翰喉嚨中流出的血中，看起來就像是用手指沾血寫下的一樣。他用這種方式表達了效忠騎士團的決心和意志。

這也算是一種幸運。當時的義大利還未完成統一，不同的城市即不同的國家，羅馬的法律對其他城市鞭長莫及。

卡拉瓦喬聲名遠播，索畫之人一直絡繹不絕，所以他也過得不算窮苦。那時他已經三十六歲，大概有了想落地生根之念，也因為對自己的繪畫和劍術才能頗為自負，他決定加入馬爾他騎士團。他坐船到了西西里島南面一個堅固的要塞小島——馬爾他島上。

馬爾他騎士團的前身（聖約翰騎士團）可以追溯到第一次十字軍東征，他們的宗旨就是守護基督教世界，擊退伊斯蘭教。在卡拉瓦喬的少年時代，馬爾他騎士團僅憑六千多名騎兵就成功擊退了席捲而來的五萬奧斯曼土耳其大軍，阻止了伊斯蘭勢力對歐洲的進攻。基督教世界為此歡呼沸騰，馬爾他騎士團名聲大噪，也收到了很多贊助捐款。當時，成為一名馬爾他騎士團成員是一種榮譽。

自成立之日起，騎士團基本就是一個修道院，所以團員既是僧侶也是騎士（有點類似日本的僧兵），他們的條件就是必須出身於貴族，當然也有特例，比如像卡拉瓦喬這樣的畫家，也被獲准具備加入資格。卡拉瓦喬成了一名見習僧，他的第一份工作就是畫兩幅祭壇畫，其中一幅就是《被斬首的施洗者聖約翰》（聖約翰是騎

士團的守護者，大教堂之名也由此而來）。

當時歐洲式的斬首一般是在斷頭臺上使用長劍或斧子，斬首與死亡是同時發生的。

讓我們再來好好看一下這幅作品。

這是對異教徒的一種行刑方法。

死後再被砍下首級，

但畫中的約翰是先被切斷頸動脈，

騎士團與伊斯蘭教的戰爭接連不斷，如果被異教徒所殺，與殉教無異，所以卡拉瓦喬在這裡把行刑人當成了敵人，把約翰投射到了騎士團身上。

這幅作品宏大的氣魄震撼了所有團員，見習一年後，卡拉瓦喬就榮任為一名騎士。

之後發生了什麼事大家應該不難想到，雖然來得也太快了一點。

成為騎士還不到一年，有一次卡拉瓦喬和一名團員起了爭執（好像是因為對方嘲笑他出身低下，而惹得他怒火中燒）重傷了對方，和約翰一樣被打入地牢。甚至有人說卡拉瓦喬就是在這幅畫的前面被宣判了死刑，果真如此的話，那麼畫中那血字簽名是多麼諷刺啊。

然後就是一齣越獄劇，當然沒有助手是辦不到的。對馬爾他騎士團來說，在祭壇畫的面前處決作者也並非良策，所以真相應該是他們悄悄放走了他。反正傑作已經到手，至於卡拉瓦喬今後去到哪裡已經和他們無關。

卡拉瓦喬又開始了流浪生活。他一邊畫畫，一邊輾轉在西西里島和那不勒斯，兩年後終於獲得梵蒂岡的許可，得以回歸故土羅馬，然而卻在途中客死異鄉。除了有人說他是得了熱病以外，沒有更多的詳細記載。

米開朗基羅・梅里西・達・卡拉瓦喬（1571-1610）

他死後便立即被人遺忘了，因為他生前的作風過於暴力粗野，對他的批評之聲不少，而且他也與洛可可以及新古典主義那種優雅的時代趣味大相逕庭。對他重新評價是二十世紀之後的事了。

19.

〈先生，請照顧自己的兒子〉

——布朗

*Take your Son, Sir* ————— Brown

date. | 1851-1892年　media. | 油彩・帆布　dimensions. | 70.5cm×38.1cm　location. | 倫敦泰特美術館

這是一幅未完成之作，也許正是因為它的不完整，才使它具有如此強烈的震撼感。

在單純的構圖中，首先映入我們眼簾的就是女主角的臉——蒼白的方形臉頰上浮著兩朵深紅色胭脂。這是一張多麼筋疲力盡的臉……

在西方繪畫中，一般抱著嬰兒的女子，都讓人直接聯想到聖母瑪利亞，這幅畫也不例外。背景中的壁紙是星星的圖案，讓人不禁想到她和上天的關係，還有耶穌誕生時的伯利恆之星。在她頭部的後面掛著一面圓鏡子，很明顯就是用來代替光環的。

**難道這就是維多利亞時代的新聖母聖子像**
**——美麗的母親和可愛的孩子？**

如果是這樣，為何總讓人感覺有些不對勁呢？她身上籠罩著一層異樣的氛圍，讓觀者總覺得有些不安。她算不上美麗，更談不上有什麼魅力，無神的雙眼中絲毫

沒有成為母親後的歡愉喜悅。她沒有在笑，是因為露著牙齒的緣故吧，雖然看上去身心無比疲憊，但實際上抱著嬰兒的雙手卻強勁有力得可怕。尤其是緊抱住孩子大腿的右手手指，讓人感到一種異於常人的意志力。

通常母親都是把孩子抱在胸前，不會像這樣把手臂垂至腹部，只用手和手指來抓住孩子。她不像是在抱著孩子，更像是要把孩子交給面對著的人，但手的位置又太低。難道畫家想把觀者的視線引到腹部那裡，讓大家聯想起什麼嗎？

子宮。

原本圍在赤裸孩子周圍的那塊圓布就讓人感到有些不自然，如果把它解釋為子宮，那麼油畫整體的不協調和那種無處不在、說不清的怪異之感就可以解釋得通了。孩子的肌膚像胎兒一樣油光閃亮，布的縐褶，形成了一個男性器官和臍帶一樣的東西，還有手臂的位置。

簡而言之，這位「聖母」是從自己的子宮裡直接取出了孩子，交給孩子的父親。

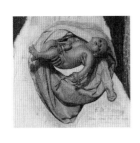

母親從子宮裡直接取出嬰兒，交給孩子的父親。

在這幅畫中，那位父親也在場。請看一下那面鏡子，他就在凸面鏡中。中分的頭髮，嘴唇上和下巴都留著鬍子，戴著蝴蝶領結，穿著背心、西裝，這個父親正為了接住兒子而伸開雙手。但我們看不到他的喜悅之情，他雙腿分開站立著，更像是在接受一件極其貴重的物品。

把畫中人物畫在牆壁上的凸鏡中，和觀賞者處在同一位置——這是受到當時倫敦國家畫廊購入的一幅評價極高的油畫——十五世紀佛蘭德斯畫家揚・凡・艾克的〈阿諾菲尼的婚禮〉的影響（關於阿諾菲尼，在《膽小別看畫2》中有詳述）。

現在已經明白布朗這件作品的模特兒了，那個父親就是他自己，而扮演母親的就是他的妻子艾瑪，背景就是他自己的家裡。畫面右側是嬰兒床，從華蓋上垂下的是蕾絲簾子。至於左邊，畫家究竟想畫什麼，我們已經不得而知了。

最初在這幅畫布上，畫的是身子向後、仰頭笑著的艾瑪肖像，但不知為何畫家中途放棄了繼續作畫，數年之後，在原先的構圖上畫成了現在這個樣子（結果最終還是沒有完成）。第二次開始畫這幅畫是從一八五六年艾瑪產下他們第三個孩子開始。而隔年那個還不滿十個月的男童就夭折了（那是一個幼兒死亡率很高的時代）。據說布朗因此完全失去了繼續畫下去的熱情。

基於畫家自身的家庭情況，有人說這幅作品的主題是「祝福幸福的一家」，因為星星以及光環等都是聖母聖子的標誌。對此說法也有反對意見，因為在畫中絲毫感覺不到神聖感和幸福感。雖說人物的情感表現是非常複雜的，但和他們同時代的人都證明艾瑪是一位美女。在布朗其他的作品中，她也展現猶如另一個人般完全不同的表情。

所以這並不是這對夫妻的肖像畫，只是他們演繹的一個角色而已。

請再看一下畫面，女主角穿著當時流行的襯裙（圓錐狀的內衣），把外面的裙子撐得蓬鬆飽滿，在裙子上面寫著一句下畫橫線的話——

Take your Son, Sir

F. M. Brown

福特・馬多克斯・布朗的簽名，以及「先生，請照顧自己的兒子」這個標題。

有旁人在時我們不得而知，一般在私人且親密的場合使用「先生」的女性，都是階層低下、並非正妻，而是受到包養的妾室。

這名女子未婚生子，

她彷彿預感作為父親的資助人，並不是那麼歡迎這個孩子的到來。

所以，她無法喜形於色也是有原因的。

十九世紀中葉的英國，一方面沉浸在工業革命帶來的各種便利中，另一方面「多餘的女人」也越來越多。

大部分的單身男子上了戰場或是去殖民地，男女比例開始明顯不平衡。據一八五〇年的統計，二十歲到四十五歲的女性未婚率超過了百分之二十五。那個年代女性根本沒有什麼工作機會，貧窮又無後盾的年輕女子不是成為有錢人的情人，就是淪落為妓女。即使好不容易找到了庇護人，一般也不會持續太久，最後還是難以擺脫被拋棄的命運。這樣的女性悲劇故事在很多小說中都有描述。

不久之後，她們也出現在畫作中。官方菁英畫壇的畫家們，和法國畫家一樣，一成不變地大量製造著各種誇張的歷史畫作，而那些孜孜不倦的年輕畫家，尤其是拉斐爾前派的畫家，已經開始在畫中批判世間百態，於是誕生了許多畫裡的故事──發現自己千辛萬苦找到的戀人已經淪落為街邊娼婦，殺害自己的孩子後，自

嬰兒的父親出現在鏡子裡，完全感覺不到他的喜悅之情。

己也投水自殺，情人提供優越的生活卻仍抵擋不住內心的空虛寂寥等等。

布朗雖然並沒有加入拉斐爾前派，但他和拉斐爾前派的成員羅塞蒂和米雷等人來往密切，所以他的作品有不少以社會問題爲題材。他的傑作是一幅名爲〈最後的英格蘭〉的作品——畫中是一對貧窮的夫婦，他們生活困頓，不得不啓程離開故土，移民澳洲。

其實，他自己曾經也是這個問題的當事人。

布朗大概也想透過諷刺畫的形式向世界發問吧。

關於未婚生子的問題，

創作這幅作品時，艾瑪雖然已經成爲他正式的妻子，但在這之前很長一段時間裡，艾瑪都沒有名分。他們的第一個孩子就是非婚生子。

艾瑪出身於勞動人民家庭，沒受過什麼教育，後來做了繪畫模特兒。真實的艾瑪和畫中的形象不同，她開朗而且貪杯。布朗在前妻過世以後，並沒有馬上和艾瑪

結婚，也許這也是原因之一。而這幅作品最終沒有完成，除了兒子夭折之外，畫中女子和艾瑪的重疊，也讓布朗感受到了愧疚吧。

在當時的社會裡，年輕貧窮，只能依靠出賣身體生活的女子多不勝數。對於好色又有錢的男人來說，那真是一個極樂世界。各色女子任君挑選、隨意享樂，厭煩了就一腳踢開，不會得到任何懲罰，也不會有人追究。

女人們擔憂青春易逝，終被男人拋棄，所以費盡心機抓住庇護人，努力挽留住對方的愛，拚盡一切想和對方結婚。而通往結婚之路的最大可能性，就是為男人生下孩子，並讓男人愛上那個孩子。只要男人準備讓孩子成為自己的財產繼承人，那麼就也能給予自己正室的地位了。

從這裡開始又衍生出一段可怕的反轉故事。

男人們知道年輕的情人想和自己結婚，她們對自己溫柔愛慕，很可能只是把自己當作生活保障而利用自己的一種手段。身邊不少朋友受女人欺騙，被女人玩弄於股掌之中。作家不僅描寫可憐女子墮落的故事，也生動描寫很多屬害女人欺騙男人的故事。前者是女人的悲劇，而後者就是男人的喜劇了。男人們可不想被嘲笑。

有一天女人說「我懷孕了」，然後生下了孩子，對男人說：「請帶走你的兒子，先生。」

男人目不轉睛地看著嬰兒，被稱為父親的自己真的是這個孩子的爸爸嗎？然後他想到，與聖母瑪利亞有婚約的約瑟，也是「接受」了與自己毫無血緣關係的孩子耶穌……

即使在可以做親子鑑定的現代，這幅畫對於男人來說也是一個噩夢吧。

福特・馬多克斯・布朗（1821-1893）

與艾瑪育有一女，這個女兒的兒子，也就是布朗的孫子（福特・馬多克斯・福特）後來成了著名作家，而他的曾孫（法蘭克・索斯凱斯）成了英國工黨議員。

20.

〈沙丁魚的葬禮〉———

哥雅

*The Burial of the Sardine* ———— Goya

date. | 1812-1819年　media. | 油彩・帆布　dimensions. | 82cm×60cm　location. |
西班牙馬德里費迪南皇家美術學院

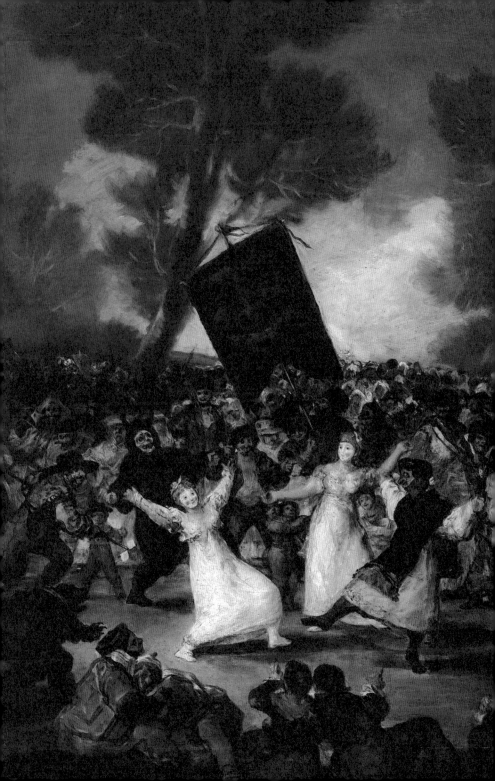

因為在四旬節（為了紀念耶穌基督四十天的苦行）期間禁止吃肉，所以在此節日的三至八天前會舉行一個告別肉食的狂歡節。Carnival 的語源，據說來自拉丁俗語 carnem（肉）和 levare（去除）（也有別的解釋）。在這短短幾日中，有小丑表演、滑稽戲以及假面舞會等，人們會盡情慶祝狂歡。

在西班牙謝肉節[14]的最後一天（「灰色星期三」的前一天）有一場非常熱鬧的敲鑼打鼓埋葬沙丁魚的風俗活動。這個風俗是從何時開始並無確切的考證，只知道從十八世紀開始就出現了，並一直持續至今。如今是把埋葬沙丁魚改為在這個節日裡烤沙丁魚當下酒菜吃。

這讓人想到日本的節分祭（立春的前一天），各家也會在家門口裝飾刺葉桂花和沙丁魚的頭，並食用沙丁魚。刺葉桂花上尖銳的針刺可以刺瞎妖怪的眼睛，而容易腐壞的沙丁魚臭氣能把邪氣驅趕出去。選擇沙丁魚大概是因為它是民眾都能容易弄到手的一種魚吧。這一點也通用於西班牙。

關於沙丁魚葬禮的起源之說有若干種，流傳最廣的要數這個了：為了使民眾在四旬節期間徹底禁用肉食，皇帝賜給人民大量沙丁魚。但等這些沙丁魚到了大家手裡時已經全部腐壞了，大家不得不埋葬處理這些魚，真是沒有比這更麻煩的事了。

譯註14：謝肉節（Carnival）是天主教中一個正統的宗教活動。

平民百姓本來就吃不到肉，這讓他們變得更想吃肉。

最後他們只能把憤怒化為笑容，把沙丁魚放進小棺材裡拿著去遊行，把一切變為一場滑稽可笑的活動。

沒有人知道哥雅創作這幅畫的具體年月，它不存在於一八一二年的目錄之中，估計就是那之後到一八一九年之間所畫，也就是在哥雅六十六歲到七十三歲期間。

當時他已經算是年逾古稀的老人了，但他把自己取之不盡用之不竭的活力，透過畫中那些狂歡人物的喧鬧之態，輕而易舉地傳遞了出來。

巴斯卡[15]曾經這麼說過，每個人都是瘋狂的，不瘋也只是瘋狂的另一種表現。這句話也適用於哥雅。

當哥雅活到那個年紀時，已經畫過無數慘死之人和在嚴刑拷問中的喘息之人，可謂畫盡了世間地獄。他既不能接近那些越出常軌的異常之人，又無法停止去畫那些暴露在異常中的人之本性。對愚蠢卑劣的憤怒，被人痛擊後的悲哀，對任何事都無能為力的焦慮、急躁、恐懼——這些情感直擊在他的心上，讓他一拿起畫筆，全身就變成了一隻眼。當哥雅在畫這些給沙丁魚舉行葬禮的人時，一定是很冷靜的

編註15：Blaise Pascal，1623-1662，法國思想家。

吧，而這正是巴斯卡所說「瘋狂的另一種表現」。

這幅作品的底稿仍存留於世。底稿中在畫作中央跳舞的人是一些修道士，在旗幟上除了教皇的皇冠和骨骸，還寫著代表「死」的「撒旦」這個詞。而這些五花八門的圖案，如今變成了一張嘶嘶笑著的大臉，還真是很有哥雅風格的一次修改。烏黑厚重的旗幟上那張有些令人厭惡的臉，彷彿正在對著地面上的人們冷笑著，而不知不覺間那張臉臉彷彿漸漸消失，只留下了那個笑容，就像柴郡貓[16]那樣……

美好的朗朗晴空和悠悠白雲，把那面黑色旗幟對比得更加顯眼。自由揮灑的畫筆粗暴地畫下綠樹和群眾，簡直就像在亂塗亂畫。難以分清誰戴著面具，誰又是素顏，在中央跳舞的人和那些圍觀者簡直可以隨便互換也無啥大礙。

在畫中，有拿著魚（應該就是沙丁魚了）的男人，有惡魔、鬥牛士、士兵，還有牧師、小丑，甚至有一頭熊。但唯獨不見節日或舞蹈所必需的演奏者，不管是笛子、喇叭還是大鼓，本該出現在這裡的演奏者一個也沒有出現。這和哥雅當時已經耳聾不無關係。

哥雅在四十六歲時因原因不明的疾病而失去了聽覺，完全是在一個無聲的世界中畫下這幅畫。這本來也不是一幅寫實作品，如果聽到了演奏自然會加上它們，但

<hr>

譯註16：柴郡貓（Cheshire cat）是英國作家路易士・卡羅爾創作的童話故事《愛麗絲夢遊仙境記》中的虛構角色，形象是一隻咧著嘴笑的貓，擁有能憑空出現或消失的能力，甚至在牠消失以後，笑容還會掛在半空中。

如果對此不甚關心，也就不會意識到這一點。

想看的東西毫無遺漏地都看到了，只是沒有留意到聲音的存在。

這幅畫的主角（除了旗幟上那個笑得嚇人的大臉）是在畫中央穿著白裙、戴著白色面具的兩個跳舞的人，他們的臉塗得雪白，只在兩頰上抹了兩坨腮紅。兩人所穿服裝並非睡衣，而是拿破崙時代，也就是比畫中年代略早時在法國很流行的一種薄紗型襯衣裙。他們雙手雙腳大大地伸開著，簡直有些有失體統地在狂舞著。

尤其是左邊那個人。那人的身後有個惡魔，模仿他做著一模一樣的動作，讓人的視線不自覺地被吸引。這個人的人體比例完全不對，大腿太長，小腿又太短，兩隻手臂就像木偶一樣，可以說畫得很奇怪。

也許會有人指著這些地方懷疑地問，是不是哥雅畫畫水準不高啊？那請想像一下，如果這些人物都用學院派的畫法，按照完美的人體比例，包括手腳關節都用自然彎曲的畫法來畫的話，又會變得怎樣？——一切都將變得靜止，那些醉酒之態還

**兩位身穿白色服裝的人走在遊行隊伍的前面，他們戴的面具，就像是在死人蒼白的臉上誇張地塗著腮紅。**

有所有人的動作都無法傳達出來。

這乍看之下讓人感到怪異的畫法，在這裡卻再適合不過了，而且這種畫法也告訴了我們這是個男扮女裝的大男人。

是的，「她們」其實應該是「他們」。

化裝和面具是為了什麼？就是為了解放自己，為了轉變價值，把社會秩序、禮儀規矩，還有性別和屬於個人的東西統統捨棄，變成另外一個人。在路易十五舉辦的一次化裝舞會上，路易十五把自己變成了「一棵站著的樹」，而瑪麗・安托瓦內特在一齣宮廷劇中則打扮成一個平民姑娘。所有東西都可以變身。

在畫面前方有兩個相擁的男人。陶醉地倚靠在對方胸前的人，雖然戴著一張醜陋無比的男人面具，說不定是一個年輕美女，抑或是一個俊美青年。不管他們是一對男女，還是一對男同性戀或女同性戀，情色與節日永遠是形影不離的。

人們一旦不再是自己，能量就會發生驚人的變化，情緒也是瞬息萬變。

畫面左下方，有一個人穿著類似熊的野獸服裝，臉上戴著面具，手上有很長的爪子。

大笑之人會一下子變得極其憤怒，開朗之人會突然變得非常恐怖，而情愛會變得殘酷，一切都會往無法想像的方向轉變。哥雅就是目睹著這一切走過來的。

不幸的西班牙。

好不容易從伊斯蘭教的長年統治下逃脫出來，統治者又變成了哈布斯堡王朝。這個王朝因為近親結婚而自我毀滅後，又來了波旁家族。而把波旁家族打走的是同為法國人的拿破崙。拿破崙指派的新王是他的兄長。此時已經習慣了別國之王的西班牙人民，對新主實施的廢除異端審判、推行近代化等措施激烈反對。這時波旁皇帝的兒子為了奪回王位又重新打了回來。

游擊戰（guerrilla）這個詞一般會讓人聯想到越南戰爭，但其實是從西班牙語而來。「戰爭」（guerra）加上意為「小」的結尾詞（-illa），成了「游擊戰」這個詞。面對拿破崙軍隊的統治，西班牙人民可以把手邊任何一樣東西拿來作為武器，藉由一次又一次小小的戰爭累積（雖說也有英國援軍的功勞），最終獲得了勝利。

可是舉國歡慶迎來復辟的波旁王朝國王費爾南德七世，比他的父親卡洛斯四世更加愚昧。他把為了自己拚上性命戰鬥的人當作自由主義者處刑，而且重新開設異端審判所，他的專制統治把西班牙帶入了比之前更黑暗的時代。

哥雅經歷了這一切。

他本人在波旁王朝復辟後，因為被人知曉他曾畫過〈裸體的馬哈〉這樣一幅畫（西班牙當時禁止描繪裸體）而被抓進了異端審判所。幸虧有有權者替他說情才得以脫身，不然他很有可能會被逮捕或者判刑。

哥雅是一位心思極其複雜的藝術家，他雖然心屬大眾，但也並非同民眾一條心。他對人民的愚蠢、輕易就受擺布已經感到絕望了吧。從這幅〈沙丁魚的葬禮〉中，我們就能感到那種絕望。

如果民眾把這種在節慶上的活

哥雅，〈裸體的馬哈〉，1797-1800年。

力用到戰鬥上，結果會怎樣呢？假設這幅畫是畫於推論年代的最後一年——一八一九年，就是他離開宮廷、在「聾人之家」裡足不出戶的那一年，第二年哥雅開始畫他的「黑暗繪畫」系列，從畫在牆壁上的〈農神吞噬其子〉（詳細介紹見《膽小別看畫1》）開始，而數年之後，他就逃亡去了法國。

法蘭西斯科・何塞・德・哥雅・盧西恩特斯（1746-1828）

和歌德幾乎是同時代之人，留下了將近五百幅油畫、三百多幅銅版畫和石版畫。

他的作品數量龐大且多姿多彩，其魅力至今不減，甚至隨著時代的變遷仍不斷被賦予新的生命力。

# 後記

中野京子

《膽小別看畫》系列叢書，除了角川文庫出版的三本以外，還有以ＮＨＫ・Etel拍攝的電視節目為基礎所編寫的《膽小別看畫：人性的暗影》（ＮＨＫ出版社）。關於膽小別看畫這個主題的著書，原本到這裡就準備結束的。

想不到出版後數度再版，很多讀者寄來的信件中都說希望能再讀到續篇。因為不斷收到如此令人鼓舞的回饋，再加上美術館也展開以「膽小別看畫」為主題的畫展活動，讓我心中萌發了再寫一本的意願，才有了這本書。

這一次我盡量增加之前未曾出現過的畫家──芙烈達、弗里德里希、布格羅、布朗、夏卡爾、吉羅代等人。其中蓋西並非畫家，而且畫得其實也很粗糙，但這幅畫竟然在繪畫市場上有人購買，感覺很稀奇，所以這次把這一幅也選進書中。

這套《膽小別看畫》的主題構想，簡單來說就是讓人們來「讀」畫，並非畫面

中畫著什麼恐怖的東西。我只是把這些畫背後的歷史、社會和文化背景，還有畫家及訂購者的意圖介紹給大家，讓大家瞭解到這些作品中所蘊含的恐怖之處，說不定能提高大家對繪畫的興趣。

當然完全不借助任何理論知識，心無旁騖地浸潤於繪畫之美也是一種鑑賞方式。但這本書並不是針對可以這樣做的觀賞者，而是寫給那些覺得美術館非常無聊的人士，在他們耳邊輕輕告訴他們，從另外的角度來看這些畫也是別有趣味的。

有的讀者告訴我讀完《膽小別看畫》之後，第一次覺得繪畫鑒賞如此有意思，這對於作者來說就是最大的欣慰了。希望大家也能喜歡這本新書。

本書最初在月刊雜誌《小說 野性時代》上連載，受到負責人山根隆德先生和辻村碧女士的諸多關照，在此表示感謝。而能出版成書，依然多虧了一路同行而來的幸運女孩藤田有希子女士。在此對各位的勉勵再次表示深深的感謝。

# 解說

## 佐藤可士和

我依然清楚記得，首次看到「膽小別看畫」這個標題時，內心所受到的衝擊。

這個書名讓人只看到名稱就想拿起來翻閱，相當具有魅力。我的眼和心就這樣被這本書給吸引住了，而且還對書名所具有的渲染力感動莫名。於是就在我不由自主地拿起本書時，也同時促成了自己和中野京子女士的第一次邂逅。

在《膽小別看畫》系列裡，作者向大家介紹了許多乍看之下，好像並不怎麼可怕的名畫。然而在閱讀完中野女士的文章後，讀者們看畫的視角將會發生巨大的改變，並且開始會思考，到底什麼是「表層和深層」以及「到底『事實』是什麼？」這些問題。只有在認識到名畫出現背後的脈絡，以及其動人心弦的故事之後，我們才能進一步去欣賞這些畫作。

本書和一般市面上其他那些書，會讓人覺得「好像有點難，文字敘述又不太有

「趣」的繪畫解說類書籍不同，能夠喚醒讀者們的興趣並帶來新鮮感，讀起書來就好像聽了一場有趣的演說。相信大家在讀完《膽小別看畫》系列作品後再去欣賞畫作，一定能得到加倍的樂趣。

身為一名創意總監，企業的品牌管理是我負責的工作內容。每天我都要「解讀」許多不同的品牌、商品、服務、機構設施和地區。以此來幫助客戶掌握自家公司的本質，去除不需要的地方，然後構思一套說故事的脈絡，且還得盡量以簡單明瞭的方式，把該公司的價值傳達給社會大眾知道。中野女士的「客戶」是名畫，我的則在商場上。中野女士用「恐怖的畫」來說故事，我則是利用「形象化」的方式來做品牌管理。雖然是看似不太相同的兩個領域，但我在「解讀客戶，然後創作故事和脈絡」這件事上，發現了自己和中野女士的共通且有共鳴之處。

在本書裡，收錄了像芙烈達的〈破裂的脊柱〉和布朗的〈先生，請照顧自己的兒子〉等，是在過去《膽小別看畫》系列作品中沒有出現過的畫家及其作品。甚至連真實身分其實是連續殺人犯的蓋西的〈自畫像〉也出現在本書之中。介紹的畫作所橫跨的時代和類型，比前面數本著作都來得更加遼闊。另一方面，去挖掘像是提香在〈教宗保羅三世和他的孫子們〉這幅肖像畫中所隱藏的祕密，或是利用出現在

列賓的〈意外歸來〉「畫中畫」人物的處境，來推測這幅畫作裡人物的心境等，都是在閱讀《膽小別看畫》系列作品時，最令人感到痛快的地方。

藉由本書和中野女士一起進行的這趟名畫世界之旅，真的相當有意思。除此之外，當我讀過了解析〈臨終的卡蜜兒〉那篇文章裡莫內的故事後，再去看莫內的〈穿和服的少女〉和〈睡蓮〉，以及本書沒介紹的其他莫內的代表畫作時，開始能站在不同的視角來對他的畫進行賞析。

去「膽小別看畫 畫展」看畫的記憶猶新，那種站在原畫前一邊欣賞畫作，一邊思索畫家作畫意圖的魅力，實在讓人欲罷不能。如果還有下一次「膽小別看畫 畫展」的話，我希望連與畫家有關的作品，也要一口氣看個夠。

現在是一個不論網路上的信息，還是每天從我們眼前轉瞬即逝的資訊，都呈爆炸性增長的時代。生活在這種環境下的人，很難有時間去仔細觀察一件事物，並對其進行深入的認識。但透過中野女士另闢蹊徑，以把繪畫評論「娛樂化」的方式，讓原本不具備專業知識如我的一般大眾，也能享受到欣賞名畫所帶來的樂趣。能夠獲得這樣一份與藝術接觸的大禮，讓我打從心底感謝與佩服中野女士的貢獻。

我認為人之所以為人，是因為我們人類具有「美」這種概念。會思考「什麼是

『美』？」這件事，是我們去檢視人類以及人類社會的出發點。讀過《膽小別看畫》系列作品中對名畫的解說之後，讀者們將會瞭解，原來在「美」裡面，還包含了夢想、期盼與慾望等，許許多多複雜的因素。因此思考「美」是什麼，對於理解什麼是「人性」，具有重要的意義。

對生活在全球化以及與ＡＩ共生的資訊化社會裡的現代人來說，透過「美」來檢視人類的本質為何，是件很重要的事。而《膽小別看畫》系列，就為我們提供了一探究竟的入手處。

（翻譯／林巍翰）

Hello Design 72

膽小別看畫IV：
看穿人性陰暗與畫作背後的複雜心機

作　　者——中野京子
譯　　者——于曉菁
主　　編——郭香君
責任企劃——張瑋之
封面設計——田修銓
內頁排版——新鑫電腦排版工作室

編輯總監——蘇清霖
董 事 長——趙政岷
出　　者——時報文化出版企業股份有限公司
　　版　　108019台北市和平西路三段二四○號四樓
　　　　　發行專線——(○二)二三○六——六八四二
　　　　　讀者服務專線——○八○○——二三一——七○五
　　　　　　　　　　　　(○二)二三○四——七一○三
　　　　　讀者服務傳真——(○二)二三○四——六八五八
　　　　　郵撥——一九三四四七二四時報文化出版公司
　　　　　信箱——10899臺北華江橋郵局第九九信箱
時報悅讀網——https://www.readingtimes.com.tw
綠活線臉書——https://www.facebook.com/readingtimesgreenlife
法律顧問——理律法律事務所　陳長文律師、李念祖律師
印　　刷——華展印刷有限公司
初　　版——二○二二年八月十二日
定　　價——新臺幣四五○元
版權所有　翻印必究（缺頁或破損的書，請寄回更換）

時報文化出版公司成立於一九七五年，
並於一九九九年股票上櫃公開發行，於二○○八年脫離中時集團非屬旺中，
以「尊重智慧與創意的文化事業」為信念。

膽小別看畫IV：看穿人性陰暗與畫作背後的複雜心機 /
中野京子 著；于曉菁 譯. -- 初版. -- 臺北市：
時報文化出版企業股份有限公司, 2022.07
面；　公分. --（Hello Design；72）
譯自：新 怖い絵

ISBN 978-626-335-732-7（平裝）

1.CST: 西洋畫　2.CST: 藝術欣賞

947.5　　　　　　　　　　　　　　111011234

SHIN KOWAIE
© Kyoko Nakano 2016, 2020
First published in Japan in 2016 by KADOKAWA CORPORATION, Tokyo.
Complex Chinese translation rights arranged with KADOKAWA CORPORATION, Tokyo
through FUTURE VIEW TECHNOLOGY LTD.
本繁體中文譯稿由中信出版集團股份有限公司授權使用

ISBN 978-626-335-732-7
Printed in Taiwan